职业本科建筑设计专业"互联网+"创新规划教材

造型基础

主编 ● 王 旭

副主编 ● 欧亚丽　王子琳

参编 ● 王 军

北京大学出版社
PEKING UNIVERSITY PRESS

内 容 简 介

本教材结合职业本科课程改革精神，吸取传统教材优点，充分考虑职业本科就业实际，以项目教学、任务导向的思路编写。本教材引入项目式教学理念，包括项目 1 结构造型，项目 2 光影表现，项目 3 设计与创意和项目 4 设计色彩等内容。

本教材可供职业本科和高职高专建筑装饰、环境艺术设计、室内设计及其他相关专业使用，也可供专业设计人员及有兴趣的读者参考。

图书在版编目（CIP）数据

造型基础 / 王旭主编. -- 北京：北京大学出版社，2025.4. --（职业本科建筑设计专业"互联网 +"创新规划教材）. -- ISBN 978-7-301-36094-1

Ⅰ. J06

中国国家版本馆 CIP 数据核字第 2025FB2053 号

书　　　名	造型基础
	ZAOXING JICHU
著作责任者	王　旭　主编
策 划 编 辑	刘健军
责 任 编 辑	于成成
数 字 编 辑	蒙俞材
标 准 书 号	ISBN 978-7-301-36094-1
出 版 发 行	北京大学出版社
地　　　址	北京市海淀区成府路 205 号　100871
网　　　址	http://www.pup.cn　新浪微博：@ 北京大学出版社
电 子 邮 箱	编辑部 pup6@pup.cn　总编室 zpup@pup.cn
电　　　话	邮购部 010-62752015　发行部 010-62750672　编辑部 010-62750667
印 刷 者	北京宏伟双华印刷有限公司
经 销 者	新华书店
	889 毫米 ×1194 毫米　16 开本　9.5 印张　228 千字
	2025 年 4 月第 1 版　2025 年 4 月第 1 次印刷
定　　　价	59.00 元

未经许可，不得以任何方式复制或抄袭本书之部分或全部内容。
版权所有，侵权必究
举报电话：010-62752024　电子邮箱：fd@pup.cn
图书如有印装质量问题，请与出版部联系，电话：010-62756370

前言

在当今艺术教育领域,素描与色彩等基础专业课程,作为全国艺术院校核心课程体系的重要组成部分,不仅构筑了学生坚实的艺术根基,锤炼了他们的艺术表达能力,还显著提升了现代审美鉴赏与创造性思维能力。

随着我国高等职业教育与本科教育融合的快速推进,响应党的二十大报告中"加快建设高质量教育体系"的号召,以及社会各界对高技能人才的渴求日益增长,各院校不断探索专业与课程改革的新路径,特别是职业教育课程开发研究的兴起,为我们提供了丰富的理论支撑与实践指导,有效促进了教育体系的持续优化与创新,以更好地服务国家发展战略和人才需求培养目标。

在此背景下,我们致力于将素描与色彩等基础专业课程进行深度整合,融入"工学结合"的高等职业教育特色,以更加综合、实践和创新的教学模式呈现。这一整合不仅服务于高技能人才的培养目标,还充分考虑了当前高等职业教育学生群体的多样化特征、学制安排的灵活性及培养模式的创新性。

在本教材编写过程中,编者力求在内容上体现时代性、前瞻性和创新性,既注重基础知识的夯实,又融入前沿的艺术理论与技术成果。教材编写应区别于学术专著的学理深度,避免像国家标准的技术刻板,更不是基础数据的机械堆砌或操作说明的简单复现,而是要在有限的篇幅内,实现文字的精练与启发、图表的直观与强化、框架的清晰与内容的丰富。因此,编者特别注重核心知识的精准把握与适度拓展,使教材内容既符合学生的学习习惯,又遵循逻辑思维规律;既易于理解,又富含科学精神,此外,本教材在编写中借鉴了国际先进教育理念,同时又尊重并弘扬了本土文化特色。

本教材由河北科技工程职业技术大学王旭担任主编,河北科技工程职业技

术大学欧亚丽、王子琳担任副主编，河北科技工程职业技术大学王军参编，各项目分工明确，共同致力于高质量教材的打造。编写分工如下：项目1由王子琳编写；项目2由王军编写；项目3由王旭编写；项目4由欧亚丽编写。

由于编者水平有限，教材中难免有疏漏之处，敬请广大读者批评指正。

编者

2024.9

【资源索引】

学习导航

一、课程定位

"造型基础"作为艺术设计类各专业的基础核心课程，不仅构建了学生艺术设计的基石，更是设计行业中不可或缺的学习板块。该课程紧密围绕学生职业能力的塑造与提升，深入剖析艺术设计相关职业岗位的实际需求，以真实工作流程为蓝本设计教学内容，精选具有代表性的教学模块作为实践载体。课堂上，教学紧密围绕模块需求展开，强调职业能力培养的全面性与连贯性，通过系统化的训练与讲授，确保学生能够获得完整的造型基础技能体系。

"造型基础"不仅是掌握造型艺术基本技巧的必经之路，也是通往艺术设计专业深造的门户。它要求学生深刻理解"造型基础"在艺术创作与设计实践中的核心地位，认识到扎实的基础是支撑后续学习与职业生涯的关键。通过学习，学生将掌握如何将多样化的造型元素与色彩语言，依据美学原理及人类视觉习惯，创造性地转化为视觉艺术作品。本课程核心在于传授"造型基础"的方法论与美学原则，鼓励学生运用这些基础技能，结合个人创意，自由表达个人的审美视角与情感。

总之，"造型基础"的学习不仅是技艺的磨砺，更是创造力的启迪，为学生未来在艺术设计领域的探索与成就奠定坚实的基础。

二、课程目标

"造型基础"课程，紧密贴合企业发展需求及职业岗位实际工作任务的知识、能力与素质要求，旨在为学生构建一个全面而坚实的造型艺术基础体系。通过本课程的学习，学生将深入理解并掌握造型的基本原理与知识，显著提升素描、速写与色彩运用的造型能力。本课程不仅教授光影、线条、色彩、创作等技法，更着重于引导学生将审美意识融入创作过程中，同时渗透设计思维与理念，激发学生的创造性表现欲望与独特思维理念。

在"造型基础"的教学实践中,学生将学习如何将所学的素描与色彩知识,灵活地应用于设计造型的探索与实践中,从而实现技术与艺术的有机结合。这一过程不仅强化了学生的技能基础,更为他们未来在艺术设计领域的深入学习与创新发展奠定了坚实的基石。

总之,本课程致力于培养学生的综合造型素养,包括扎实的技能功底、敏锐的审美眼光及创新的设计思维,确保学生能够在未来的专业道路上,以更加自信与从容的姿态,迎接各种挑战与机遇。

三、课程结构

学习情境划分及教学内容见表 0.1。

表 0.1　学习情境划分及教学内容

内容	学习情境	工作任务	学习内容	学习目标	学时
项目1 结构造型	1.1 结构素描简述	铅笔素描线条练习	1.结构素描的概念、素描工具的应用。 2.如何构图	了解结构素描的概念和素描工具的应用。掌握构图的常用方式	4
	1.2 绘画透视	简单石膏立方体写生	绘画透视的概念、方法、作用	掌握绘画透视的概念、方法、作用	4
项目2 光影表现	2.1 光影素描简述	石膏圆球体光影素描写生	素描的明暗、光影、三大面、五大调子关系	掌握光影素描中的明暗关系,能够运用明暗色调表现形体空间	4
	2.2 质感表现技法	组合静物光影素描写生	1.物体的质感表现技法。 2.画面的强弱、轻重、疏密艺术表现形式	掌握绘画中物体的质感表现技法	8

续表

内容	学习情境	工作任务	学习内容	学习目标	学时
项目3 设计与创意	3.1 设计素描	大卫头像设计素描	1. 设计素描的概念、背景与教学目的。2. 设计素描基本元素语言的表现	了解设计素描的概念、背景与教学目的,以及设计素描基本元素语言的表现	8
	3.2 创意素描	1. 以一组静物做拆解重组创造新的画面。2. 主题创意素描练习,结合本专业进行素描设计创作(如文案、草图、作品、延展设计)	1. 抽象二维和三维空间创意素描的表现。2. 创意素描线条、平面图和形态转换	掌握抽象二维和三维空间创意素描的表现,以及线条、平面图和形态转换	8
项目4 设计色彩	4.1 色彩认知	1. 单个水果色彩写生一张(8K)。2. 简单组合静物色彩写生	1. 色彩的两大系别、三要素。2. 色彩的混合规律	掌握色彩形成的基本原理及色彩混合规律	4
	4.2 色彩表现	组合静物色彩写生两张(4K)	1. 色彩表现内容、表现材料的选择。2. 色彩构图与表现技法	掌握静物色彩的构图与表现技法	4
	4.3 色彩归纳与解构色彩	1. 色彩归纳静物写生一张(4K)。2. 盘子装饰色彩设计。3. 脸谱限色设计	1. 色彩归纳的表现形式。2. 解构色彩的具体实践	掌握色彩归纳的表现形式及解构色彩的具体实践	8

四、课程考核

课程采用 70%+30% 的考核模式。

其中专业技能占 70%，职业素养占 30%。

具体考核要求见表 0.2。

表 0.2 具体考核要求

序号	主要内容	考核要求	评分标准	配分	扣分	得分
1	职业技能	铅笔素描线条练习 简单石膏立方体写生	造型表现	70		
		石膏圆球体光影素描写生 组合静物光影素描写生	光影表现			
		设计素描基本元素语言表现 设计素描抽象物象创意表现 创意素描线面及形态创意表现	创意表现			
		单个水果色彩写生 简单组合静物色彩写生	色彩表现			
2	考勤		总分 100 起，迟到扣 5 分、请假扣 10 分、旷课扣 20 分，最后分值折合 30 分计入总成绩	30		
3	奖励	准备工作：工具、资料齐全	准备不充分扣 5 分	5		
		工作态度：态度端正	态度不端正扣 5 分	5		
		团结合作：团结协作、关系融洽	不协作扣 5 分	5		
		技能大赛		10		
		技能证书		10		
自我评价						
教师评价						

目 录

项目1　结构造型 / 001

1.1　结构素描简述 / 002

　　1.1.1　结构素描 / 004

　　1.1.2　素描工具 / 009

　　1.1.3　学习素描注意事项 / 011

　　1.1.4　素描线条临摹 / 012

　　1.1.5　构图的原则和方式 / 015

1.2　绘画透视 / 019

项目2　光影表现 / 027

2.1　光影素描简述 / 028

2.2　质感表现技法 / 036

项目3　设计与创意 / 049

3.1　设计素描 / 050

3.2　创意素描 / 063

　　3.2.1　创意素描语言表现 / 065

　　3.2.2　抽象二维空间创意素描的表现 / 066

　　3.2.3　抽象三维空间创意素描的表现 / 068

　　3.2.4　创意素描线条转换训练 / 069

　　3.2.5　创意素描平面图转换训练 / 072

　　3.2.6　创意素描形态转换训练 / 074

　　3.2.7　创意素描主题表现 / 076

项目4　设计色彩 / 079

4.1　色彩认知 / 080

　　4.1.1　认识色彩 / 082

　　4.1.2　色彩的原理 / 084

4.2 色彩表现 / 099
4.3 色彩归纳与解构色彩 / 110
 4.3.1 色彩归纳 / 112
 4.3.2 解构色彩 / 127
 综合训练一：以"红色记忆"为主题的创意色彩创作活动 / 136
 综合训练二：主题装饰色彩创意课程安排 / 138

参考文献 / 142

项目 1　结构造型

1.1 结构素描简述

学习目标

	知识点	结构素描的概念、素描工具的应用、素描线条临摹、构图
结构素描简述	教学目标	训练学生对结构素描线条的透视、穿插、粗细、浓淡变化的掌握应用能力，从而有效地体现画面的层次感和动感
		培养对客观对象的观察和思考能力
		培养对写生对象的概括、提炼、整合及画面构成的总体把握能力
		培养主动探索、求新、求异的创造能力

课堂组织

教学环节	教师活动	学生活动
课前		
发布任务、自主学习及前测	1. 在学习平台上传学习资源：素描线条临摹、构图方式示范视频。 2. 发布学习任务：课前自主学习结构素描的概念等相关内容；学习及讨论相关案例。 3. 确定该项目的内容，初步分析结构素描线条临摹要点及构图方式并在线提出问题。 4. 教师关注学生在学习平台上的学习情况，及时督学，通过平台可查看学生任务完成情况并打分，了解学情	1. 学生自主学习，通过观看学习平台及资源库中的视频、图片等资源，以及网络查询等完成任务，初步分析结构素描线条临摹要点及构图方式并发布到学习平台上。 2. 以小组进行学习并讨论。 3. 完成自学检测
课中		
课前自主学习情况反馈	教师点评平台上传的作业，进行平台统计数据分析	学生在平台上展示作业的完成情况
课程导入	线条在绘画中的应用，是我们人的一大发明。严格地说，绘画者面对所要表现的对象时，他是无法从物体身上找到线条的。我们所看见的线条是视觉能动活动的感觉与提炼。只要物体的面与面之间存在转折与界限，同时每个面的明暗存在差异，那么眼睛就总能感觉到"线条"的存在	分析案例，引起共鸣
学习目标确立	1. 了解结构素描的概念。 2. 了解结构分类。 3. 熟悉素描工具的应用。 4. 掌握素描线条的表现形式	确立本节课学习目标

续表

教学环节	教师活动	学生活动
参与式学习过程	发布如下任务。 1. 铅笔素描线条的多样化。 2. 让重复的线条成为明暗块面。 3. 构图训练。 教师给出案例，并提出问题	学生带着问题分析案例，进行小组讨论
	请小组将讨论结果提交到平台，并进行小组展示	小组展示，组间互评
	教师针对小组分析结果进行点评，并总结分析内容	分析自己在分析方案过程中出现的问题，正确认知分析内容
	针对素描线条临摹内容中的难点，请教师进行示范	对照线条表现，认真观看教师现场讲解示范
	和学生一起分析案例，寻找解决教学难点的突破口	作品展示，小组同学间互相点评、纠错
	分析学生所画作品，确定教学难点	完成正确的素描线条临摹，并分析构图方式
	阶段性测试：教师发布阶段性测试任务，根据给出案例，分小组分析素描线条临摹要点与构图方式	各小组领取到不同的任务模块，进行绘画表现
展示点评	作品展示，学生互评，教师分析点评	利用信息化评分软件对学生整堂课的表现作出评价，及时记录反馈，便于学生找差距，再提高
总结及布置课后任务	1. 教师对本次课进行总结。 2. 强调作为环境影响评价工作人员，一定要养成遵纪守法、科学严谨的工作态度。强调团队协作的重要性	1. 坚定学生的"遵纪守法、科学严谨、准确无误"的职业精神。 2. 学生综合评价考核结果
课后		
课后拓展	教师布置课后拓展任务	1. 课中内容强化总结。 2. 完成平台任务，将心得体会上传至学习平台，在平台展开讨论。 3. 完成下次课课前任务，并填写预习指导

1.1.1 结构素描

结构素描是通过排除环境和自然光线对物体的直接影响,不以表现其明暗和肌理为目的,而是以研究和表现其形体结构为中心,用线条造型为主要表现手段的一种素描表现方法。结构素描是一种短期性的认识物体形体比例和理解物体构成关系的训练手段,这种训练有意识地忽视物体的明暗关系、质感和画面色调。它以线条作为主要表现手段,手段较单一,艺术效果有一定的局限性。

结构是指物体各部分的连接关系与组织结构。要想表现好形体,首先需要对其结构进行了解。

1. 结构分类

1) 解剖结构

解剖结构,又称构造结构,是指客观对象的构造部分与结构关系。在素描中,解剖结构特指人体和动物的骨骼、肌肉所构成的解剖关系,熟悉解剖结构是人物造型的基础。在医学领域,解剖结构则通常指生物体的结构分解,包括骨骼、肌肉、器官等各个系统。

(1) 人体解剖结构

① 骨骼系统。人体由206块骨骼组成,这些骨骼相互连接,构成了人体的支撑框架。骨骼不仅保护着内脏器官,还为肌肉提供了附着点,使人体能够完成各种动作。人的头部骨骼结构图如图1.1所示。

② 肌肉系统。人体拥有600多块肌肉,它们附着在骨骼上,通过收缩和舒张来产生力量和运动。肌肉系统与骨骼系统协同工作,使人体能够保持姿势、行走、奔跑、跳跃等,如图1.2所示。

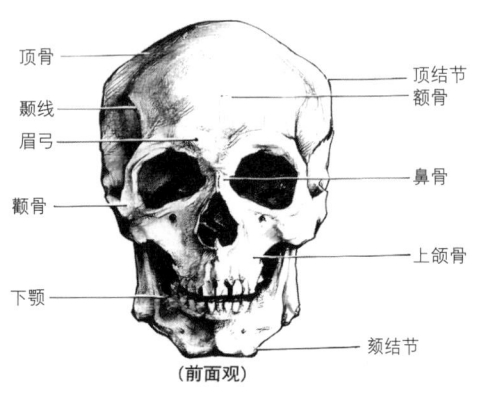
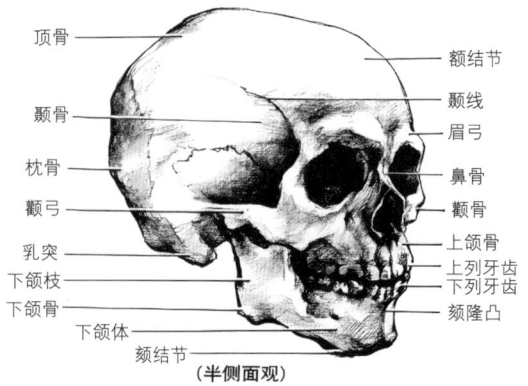

图1.1

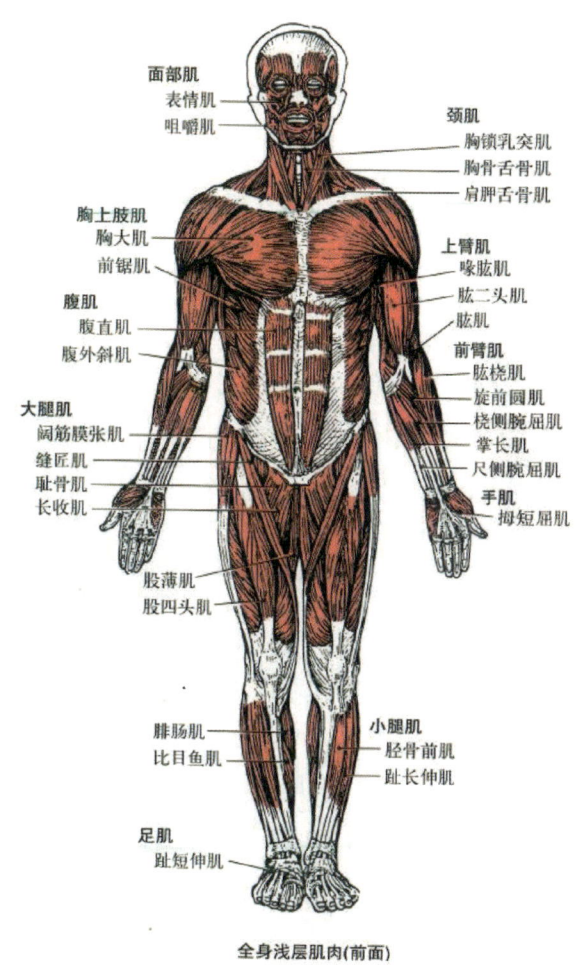

图1.2

（2）绘画中的解剖结构

在绘画中，特别是人物画和动物画中，解剖结构的知识对于塑造准确、生动的形象至关重要。绘画所侧重的是对外部造型有影响的那部分骨骼和肌肉，即那些能够决定形体轮廓、动态和表情的骨骼和肌肉。

① 特征研究。艺术家需要研究骨骼和肌肉的特征，包括它们的形状、大小、位置及相互之间的关系。

② 组合关系。了解骨骼和肌肉之间的组合关系，有助于艺术家在绘画中准确地表现人体的结构比例和动态平衡。

③ 生长规律。掌握骨骼和肌肉的生长规律，可以使艺术家在绘画中更好地表现人的年龄、性别和体态特征。

(3) 医学和艺术领域中的解剖结构
① 医学领域。在医学中，掌握解剖结构的知识是发现和治疗疾病的基础。医生通过对人体解剖结构的深入了解，能够准确判断疾病的位置和原因，制定有效的治疗方案。

② 艺术领域。在绘画、雕塑等艺术领域，解剖结构知识的运用是艺术家塑造人物形象、表达情感和思想的重要手段。通过对解剖结构的研究和应用，艺术家能够创作出更加真实、生动和具有感染力的艺术作品。

2) 形体结构
在艺术和设计领域，形体结构指的是物体的三维形状、比例、轮廓及各部分之间的空间关系。它是艺术创作和设计构思中的重要元素，艺术家和设计师通过理解和运用形体结构，可以创作出具有美感和功能性的作品，如图 1.3～图 1.5 所示。在绘画中，形体结构是表现物体立体感和空间感的关键，画家通过线条、色彩和明暗对比等手法，在二维平面上再现物体的三维形态。在绘画中，形体结构不仅指物体的外形轮廓，更包括其内部构成框架及其构成关系。绘画中对物体结构关系的把握，主要在于用面体现其基本形体特征，这样便于理解和把握复杂的结构关系，有利于形象体积的塑造。通过对形体结构的深入研究和理解，画家可以更加准确地再现物体的三维形态和空间关系。

图 1.3

项目 1 结构造型 / 007

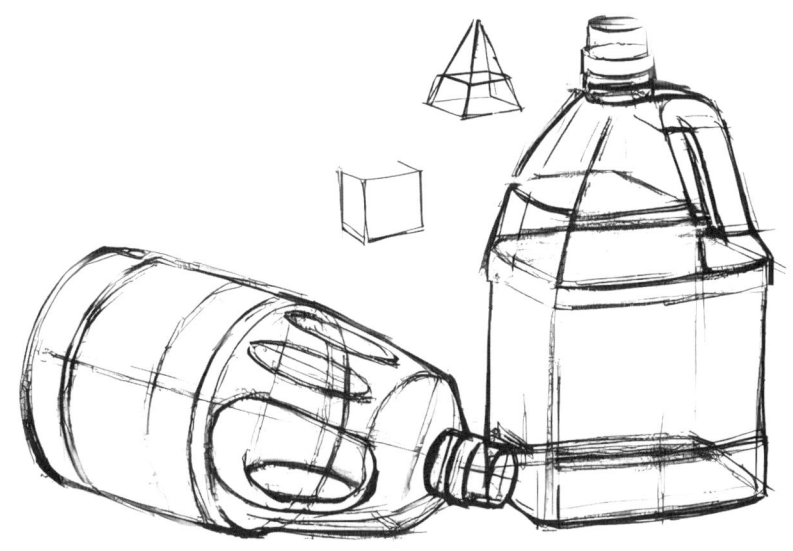

图 1.4

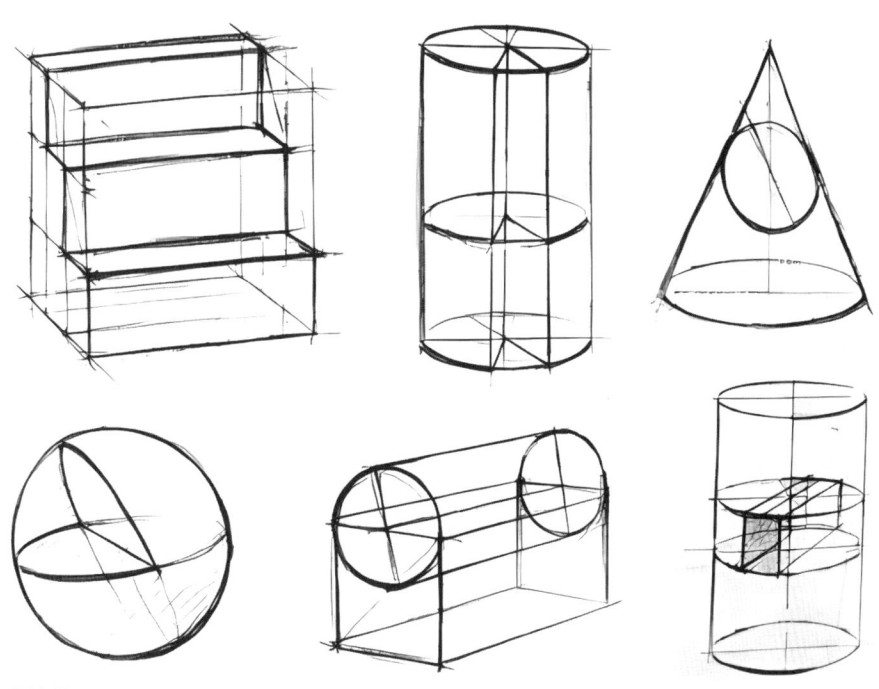

图 1.5

无论运用哪种结构形式,首先要分清物体由哪些局部或部分组成,然后仔细研究和观察这些局部或部分是怎样组合在一起的,最后用线条的变化去表现物体,使物体整体关系表现得合情合理。

2. 物体的结构分析

物体的结构分析在绘画基础训练中占据核心地位,尤其是石膏几何体的表现,它是培养学生空间感知、形态理解和构图能力的基石。下面对几种常见石膏几何体、静物、复杂静物的结构分析进行深入探讨。

1)石膏几何体的结构分析

(1)正方体

① 结构特征。正方体由六个相等的正方形面组成,每个面相互垂直且平行,形成封闭的三维空间。

② 结构分析。可以从两个维度来理解:一是作为六面体的整体结构,每个面都是正方形且相互关联;二是从叠加的视角,想象每个正方形面如同书本的纸张层层叠加,其厚度等于边长,从而构成正方体。

(2)圆球体

① 结构特征。所有点到球心的距离相等,呈现出完美的对称性和圆润感。

② 结构分析。其可视为无数个小圆面(或称截面)的集合,这些圆面从球心向外逐渐增大,直至形成完整的球体。理解圆球体时,注意体积感和光影变化对立体感表现的重要性。

(3)圆柱体

① 结构特征。其由两个平行的圆形底面和一个侧面(矩形曲面)组成。

② 结构分析。其可想象成由一个长方形纸片围绕其一边旋转一周,或者将圆球体在某一方向上进行拉伸所形成的形体。圆柱体的结构分析关键在于理解其底面与侧面的关系,以及它们如何共同构成稳定的三维形态。

(4)圆锥体

① 结构特征。其是由一个圆形底面和一个顶点通过直线(母线)相连形成的曲面体。

② 结构分析。所有母线都相交于顶点,且长度相等。理解圆锥体时,要注意底面与顶点的关系,以及母线如何以放射状排列形成曲面。

2）静物的结构分析
复杂多变的静物外形往往可以通过联想和分解，简化为基本的几何形体来理解。例如，苹果、西瓜等可以视为球体；钢笔、铅笔等可视为圆柱体；书本、盒子等则可视为长方体或正方体。

【结构素描（1）】

3）复杂静物的结构分析
对于复杂静物，可以采用"分而治之"的策略，即先将其整体归纳为几个大的几何形体，再在每个大形体内部进一步细分出更小的几何形体。这种逐步细化的过程有助于更好地把握静物的整体结构和局部细节。

【结构素描（2）】

4）整体关系的处理
在分析静物结构的同时，还需注意各个部分之间的比例、穿插、远近、虚实等关系。这些关系共同构成了画面的整体效果。通过合理的构图和光影处理，可以使画面呈现出强烈的空间感和立体感。

【结构素描（3）】

物体的结构分析是绘画学习中的重要环节，它不仅有助于提高学生的观察能力和造型能力，还能为后续的绘画创作打下坚实的基础。通过对石膏几何体的深入理解和练习，学生可以逐渐掌握将复杂静物简化为基本几何形体的方法，从而在绘画中更加自如地表现物体的三维形态和空间关系。

【结构素描表现方法】

1.1.2 素描工具

1. 画笔

1）铅笔

素描铅笔应根据画面的不同需求和个人偏好进行选择。H系列铅笔，如1H、2H、3H、4H等，数字越大，笔芯越硬，画出的线条越淡；B系列铅笔，如1B、2B、3B、4B、5B、6B等，数字越大，笔芯越软，画出的线条越黑。HB是中性铅笔，软硬适中。

当铅笔笔直立地以尖端来画时，画出来的线条较明了而坚实；笔斜侧起来以尖端的腹部来画时，笔触及线条都比较模糊而柔弱。笔触的方向要调整合理才不致混乱。

2）炭笔

炭笔的用法和铅笔相似，炭笔的色泽深黑，有较强的表现力，是画素描的理想工具，常用于画人物肖像等，但画重了很难擦掉。

3）木炭条

木炭条一般由柳条或其他树木枝条烧制而成，色泽较黑，质地松散，附着力较差，作品需喷定画液，否则极易掉色破坏效果。

4）炭精棒

常见的炭精棒有黑色和赭石色两种，质地较木炭条硬，附着力较强，作品可不喷定画液。

2. 橡皮

绘画用的橡皮一般有普通橡皮和可塑橡皮，可塑橡皮如同橡皮泥，柔软且坚韧性较好，用起来非常方便。

使用橡皮注意事项如下。

① 初学时往往总觉得画一笔不满意，就马上用橡皮擦掉，第二次画的不对时又擦掉，这是不好的习惯。一是反复擦除会使画纸出现毛边或破损，二是会让自己越画越无把握，所以应极力避免。

② 当第一笔画得不够准确时，应尽可能再画第二笔，如此不断修正，等浓淡明暗一切都画好之后，再把多余的铅笔线用橡皮轻轻擦去。

③ 其实画面上许多无用的线痕，通常到最后都会被暗的部分遮盖，即使不擦除也并不会影响画面效果。

3. 素描纸

选用素描纸时，要选择纸质坚实、平整、耐磨、纹理细腻、不毛不皱、易于修改的纸张，如铅画纸。太粗、太薄、太光滑的纸都不适合画素描。初学者使用的纸张大小以8开或4开为宜，16开大小的铜版纸和复印纸，则适合用钢笔、圆珠笔画素描。

4. 画板和画夹

画板和画夹都有不同的型号、大小，可随自己的画幅而定，初学者选用590mm×440mm左右的为宜。画板和画夹是外出写生的好帮手。

【素描工具】

除以上几种素描工具外，还需准备美工刀、笔盒等。

1.1.3 学习素描注意事项

1. 位置的选择和作画姿势

正确的作画姿势,有助于整体观察和表现方法的运用。在绘画时身体应与画板相距一臂左右。如有条件,画板放在画架上最好,如果没有画架,画板放在大腿上也可以。画架一般放置在绘画者的右前方。绘画者与写生对象之间的最佳距离,通常是写生对象高度或宽度的3~5倍,良好的绘画习惯有助于绘画技能的提高,如图1.6所示。

2. 握笔方法

画画的握笔方法是和平时写字有区别的。通常的画画握笔方法是拇指、食指和中指捏住铅笔(图1.7),小指作支点支撑在画板上(或悬空),靠手腕的移动来画出线条(图1.8),只在细部刻画时才会采用像平时写字的握笔姿势,但依然是靠小指作支点移动手腕来完成的。

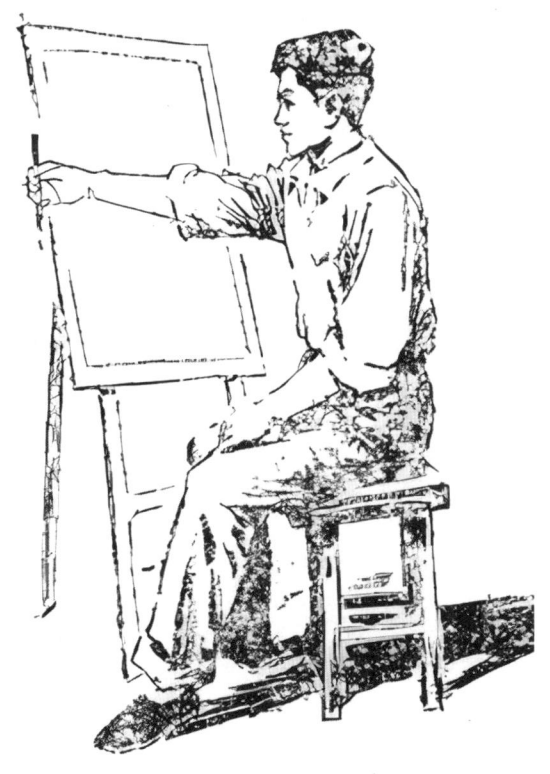

图1.6

图1.7

图1.8

1.1.4 素描线条临摹

在素描艺术的深邃世界里，线条不仅是造型的基本元素，更是表达创作者情感与观察力的桥梁。对于初学者而言，精准掌握线条的曲直、轻重变化，是学习素描的第一步。

1. 线条的驾驭艺术

在探索线条的旅程中，首要任务是细心体会用笔的微妙之道。每一次落笔，都是手、手腕、手肘乃至全身协调运动的结果，它们共同作用于笔尖，赋予线条以生命。初学者应着重练习感知这些细微动作对线条质量的影响，力求在平稳、自然中展现出线条的流畅与韵律。同时，掌握线条的浓淡、疏密变化，能够使画面层次更加丰富。

2. 排线的精要

排线是素描中表现面与质感的重要手段，其绘制技巧尤为关键。理想的排线应呈现出两头轻中间重的特征。初学者在练习排线时，应特别注意以下几点。

1）方向一致

排线时，应保持线条方向的一致性，这有助于形成统一的视觉效果，增强画面的整体感。

2）疏密有致

根据物体的结构和光影变化，合理安排线条的疏密程度，以表现出物体的立体感和质感。

3）层层叠加

排线不是一蹴而就的，而是需要通过不断的叠加和深化，逐步构建出物体的形态和细节。在叠加过程中，要注意保持线条的清晰度和层次感。

4）避免带钩和两头齐

带钩的线条和两头齐的线条在素描中是忌讳的。这样的线条在衔接上容易造成明显的接口，会破坏画面的整体感。因此，在排线时要避免出现这两种线条。

总之，排线是一个需要耐心和细心去揣摩和练习的技巧。初学者在掌握基本方法后，应多加实践，通过不断的尝试和调整，逐步提高自己的排线水平。同时，也要养成良好的绘画习惯和练习方法，为未来的素描创作打下坚实的基础。相关排线技巧如图1.9～图1.11所示。

3. 面的塑造与情感表达

素描中的线条不仅仅是简单的轮廓勾勒，更是通过其轻重、快慢、疏密的变化，来模拟光线照射下的明暗对比，进而塑造出物体的立体感与空间感。通过排线的精妙运用，可以细腻地表现出一个面的微妙变化，如凹凸、转折、反射等，使画面更加真实、生动。这一过程不仅考验着

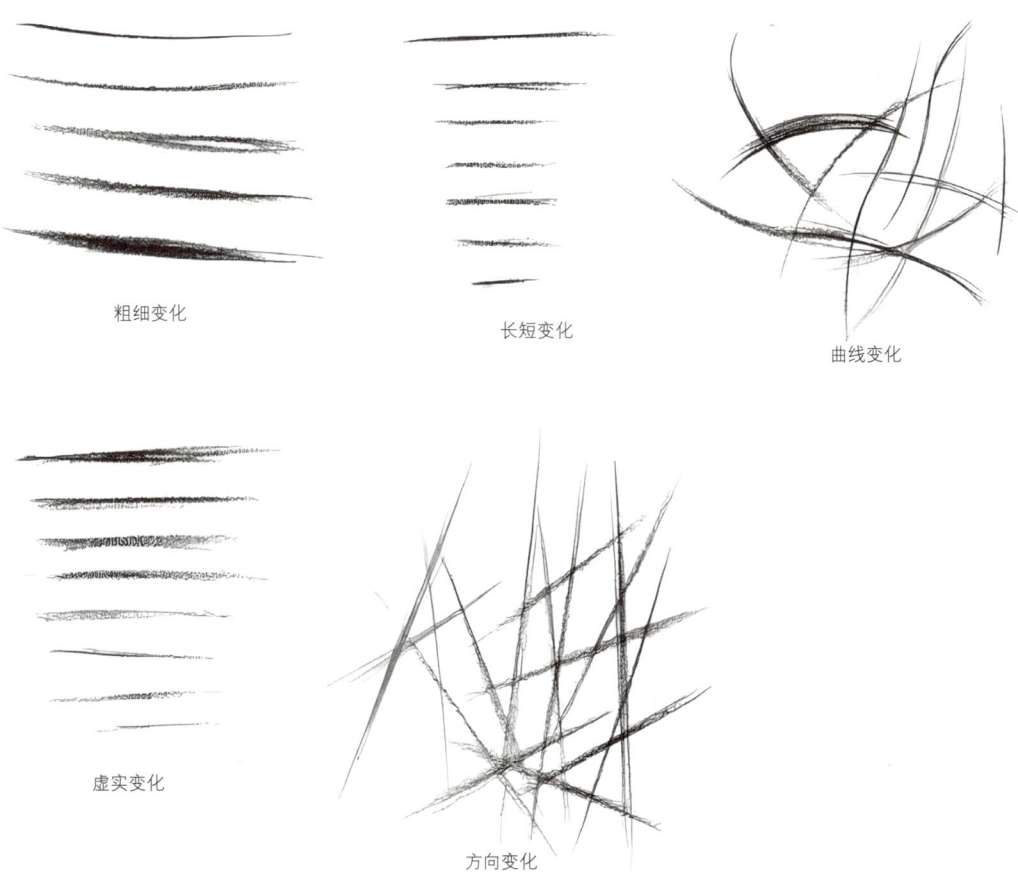

图1.9

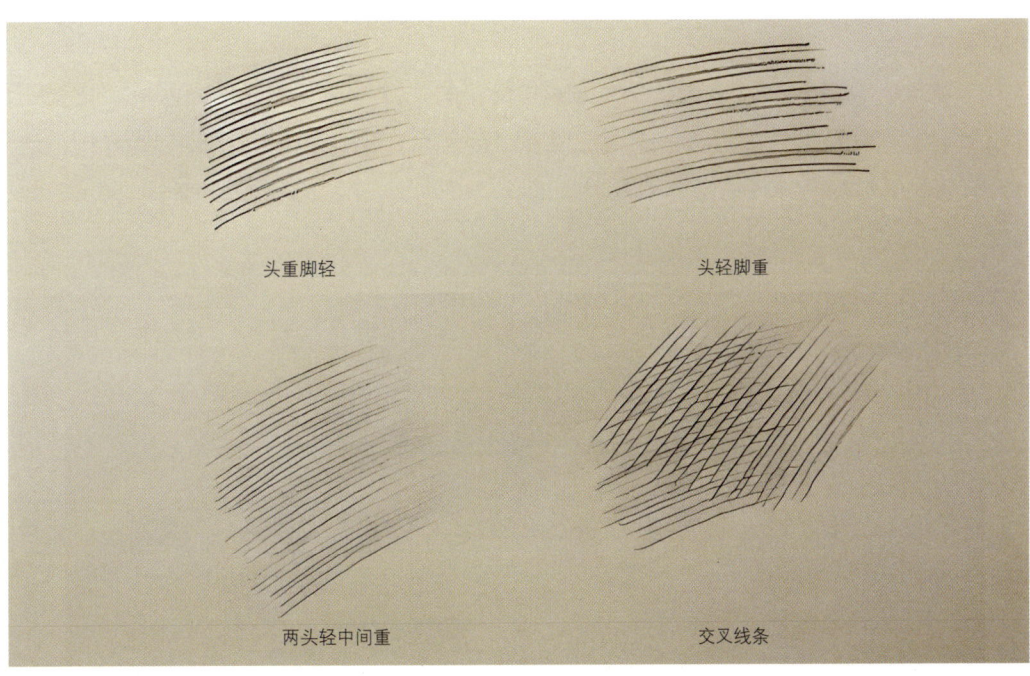

图1.10

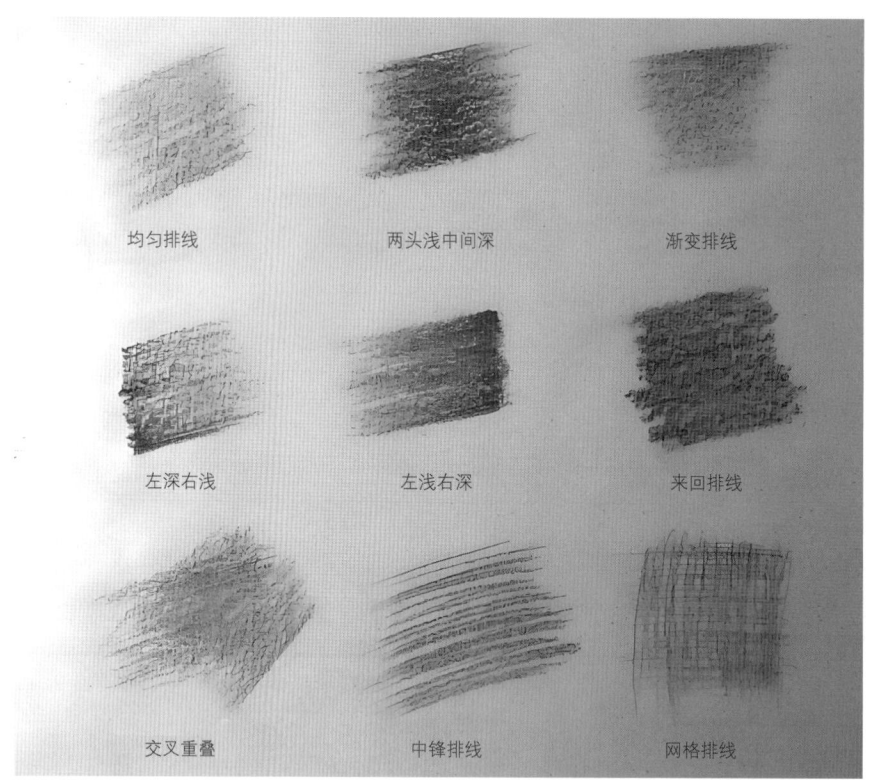

图 1.11

绘画者的技巧与耐心,更是对其观察力与情感表达能力的深度挖掘。

4. 线条的画法

在素描中,线条的绘制是塑造形象、表达质感与情感的关键。正确的线条画法能够增强画面的表现力和和谐感。具体而言,线条的画法应遵循"起笔轻,中间重,收笔轻"的原则,这一过程需一气呵成,以形成两头轻中间重的线条效果。

1) 起笔轻

起笔时要轻柔,避免用力过猛导致线条生硬。轻起笔有助于线条的自然过渡和与其他线条的顺畅衔接。

2) 中间重

在线条的中段适当加重笔触,可以强化线条的表现力,使其更具立体感和力量感。这一步骤是线条形成实感的关键。

3) 收笔轻

在结束线条时,同样要轻柔地提起笔,使线条自然收束,避免突兀的结束感。这样的收笔方式有助于保持画面的整体和谐与流畅。

遵循这样的画法，不仅能够使线条在视觉上更加美观，还能在绘画过程中帮助绘画者更好地把握整体效果，使画面更加生动、自然。

1.1.5 构图的原则和方式

【素描线条练习】

在绘画与摄影的广阔天地中，构图被视为创作的灵魂，它深刻影响着作品的美感和情感传达。通过精心布局的构图，艺术家能够引导观众的视线，激发他们的情感共鸣，从而创造出令人难忘的艺术体验。下面我们将深入探讨构图的基本原则和方式。

1. 构图的基本原则

1）平衡与和谐

构图的首要任务是在视觉上建立平衡感，避免给观众带来不稳定或失衡的观感。通过巧妙安排画面中的元素，使它们在视觉重量上达到和谐统一，这是构图的基石。

2）主题突出

明确并强调作品的主题，是构图的核心目标。通过构图手段，将主题元素置于画面的视觉中心或引导线上，确保其成为观众视线的焦点，从而有效传达艺术家的创作意图。

3）简洁明了

优秀的构图往往追求"少即是多"的美学理念。去除冗余元素，精简画面内容，使主题更加鲜明突出。简洁的构图不仅有助于提升作品的清晰度，还能激发观众的想象力。

4）视觉引导

利用线条、色彩、形状等视觉元素，巧妙引导观众的视线流动，使画面充满动感和生命力。视觉引导的运用，能够增强作品的节奏感和叙事性。

2. 构图的方式

1）对称构图

对称构图即以某个中心点或轴线为基准，左右或上下两侧的元素呈现镜像对称，营造出一种稳定、和谐的视觉效果，适用于表现庄重、静谧的主题。

2）中心构图

中心构图即将主题元素直接置于画面中心，简洁明了地突出主题，虽然略显单调，但在某些情境下能产生强烈的视觉冲击力。

3）三分法构图（黄金分割构图）

三分法构图即将画面分割为三等份，并将重要元素置于分割线或交点处。这种构图方式符合人

类视觉习惯，能够创造出自然、和谐的视觉效果。

4）对角线构图
对角线构图即利用对角线将画面分割为两部分，并将主题元素置于对角线上。这种构图方式具有动感和张力，能够增强画面的视觉冲击力。

5）留白构图
留白构图即在画面中留出空白区域，不填充实体形象或细节。留白不仅为观众提供了想象的空间，还使画面更加含蓄、深邃，有助于突出主题。

6）框架构图
框架构图即利用画面中的自然框架（如门窗、树枝等）或人为创造的框架来包围主题元素。这种构图方式能够增加画面的层次感和深度感，使主题更加突出。

7）引导线构图
引导线构图即利用画面中的线条（如道路、河流、山脉等）作为视觉引导线，将观众的视线引向主题元素。这种构图方式能够增强画面的叙事性和方向感。

此外，还有三角形构图、螺旋构图、几何图形构图等多种构图方式，它们各具特色，适用于不同的创作场景和主题表达。在实际应用中，艺术家应根据作品的具体需求和个人审美偏好选择合适的构图方式，以创作出富有感染力和艺术魅力的作品。

3. 常见错误构图解析
在绘画与摄影的构图中，正确的布局能够显著提升作品的视觉吸引力和表现力。然而，若处理不当，则可能导致画面失衡、单调或缺乏重点。以下是几种常见的错误构图。

1）主体静物过大，导致拥挤闷塞
当主体静物在画面中所占面积过大时，会给人一种拥挤、压迫的感觉。画面缺乏呼吸空间，观众难以感受到轻松和舒适的视觉体验。为避免这种情况，可适当缩小主体静物在画面中的比例，为画面留出足够的空白区域，以平衡视觉感受。

2）主体静物过小，显得空洞小气
与之相反，如果主体静物在画面中所占面积过小，则可能使画面显得空洞、单调，缺乏视觉焦点。这样的构图难以吸引观众的注意力，也无法有效地传达作品的主题和情感。为了改善这一问题，可以尝试将主体静物放大或调整其在画面中的位置，以增强其视觉冲击力。

3）主体静物偏左或偏右，造成不稳定感

当主体静物过于集中在画面的左侧或右侧时，会打破画面的平衡感，给人一种不稳定感。这种构图方式容易让观众感到不适，难以长时间欣赏作品。为避免这种情况，应将主体静物置于画面的中心区域或利用其他元素进行平衡调整。

4）主体静物过于统一、平均，显得呆板单调

如果主体静物在画面中组成一条直线或过于平均地布置，那么画面可能会显得呆板单调，缺乏变化。这样的构图缺乏视觉层次感和动感，难以激发观众的兴趣。为了改善这一问题，可以尝试改变主体静物的排列方式，增加画面的斜线、曲线等元素，以打破单调感并增强视觉吸引力。

5）主体静物太过集中并居中，缺乏变化

当主体静物过于集中并居中于画面时，虽然可能达到了某种程度的平衡感，但也会使画面显得沉闷、缺乏变化。这种构图方式容易让观众感到厌倦和乏味。为了增加画面的趣味性和层次感，可以尝试将主体静物分散布置于画面的不同位置，并利用线条、色彩等元素进行引导和连接。

6）主体静物摆放散乱，互不相干

如果画面中的主体静物过于分散且互不相干，那么它们之间就难以形成有效的联系和呼应，导致画面缺乏整体感和主题烘托。这样的构图方式容易让观众感到困惑和迷茫，无法明确作品的主题表述。为了改善这一问题，可以尝试在主体静物之间建立某种联系或呼应关系，如利用色彩、形状、线条等元素进行连接和过渡。同时，也要确保主体静物在画面中的突出地位，以吸引观众的注意力并引导其视线流动。

常见的构图错误举例如图 1.12 所示。

主体静物过大

主体静物过偏

主体静物过于统一

主体静物摆放散乱

主体静物过小

主体静物过正

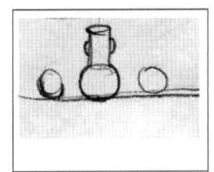
主体静物在一条直线上

主体静物不搭配

【构图】

图 1.12

学习测评

学习计划表								
学习目标	1. 了解结构素描的概念。 2. 了解结构分类。 3. 熟悉素描作画工具的应用。 4. 掌握素描线条的表现形式							
项目		结构素描的概念		素描工具的应用		素描线条的表现形式		
课前预习	预习时间							
	预习结果	1. 疑难程度： 2. 问题总结：						
课中实训	实训目标	1. 能够正确、熟练地运用线条进行素描训练。 2. 能够掌握各种常见的构图方式。 3. 能够运用几何形体来概括物体						
	实训准备	1. 铅笔、素描纸、橡皮。 2. 画架、画板						
	实训项目	标准描述	优	良	中	较差	差	
		铅笔素描线条练习						
课后复习	复习时间							
	复习结果	1. 掌握程度： 2. 疑点、难点归纳：						
巩固与练习								

知识回顾（绘制本节知识关系图）

1.2 绘画透视

学习目标

绘画透视	知识点	绘画透视的概念、方法及作用
	教学目标	培养绘画透视的应用能力
		培养视点位置的选择与构图能力

课堂组织

教学环节	教师活动	学生活动
课前		
发布任务、自主学习及前测	1. 上传透视示范视频。 2. 发布学习任务：课前自主学习透视概念等相关内容。 3. 确定该项目的内容，初步分析透视原理并在线提出问题。 4. 教师关注学生在学习平台上的学习情况，及时督学，通过平台可查看学生任务完成情况并打分，了解学情	1. 学生自主学习，通过观看学习平台及资源库中的视频、图片等资源，以及网络查询等完成任务，初步分析透视原理并发布到学习平台上。 2. 以小组进行学习并讨论。 3. 完成自学检测
课中		
课前自主学习情况反馈	教师点评平台上传的作业，进行平台统计数据分析	学生在平台上展示作业的完成情况
课程导入	我们将一同揭开绘画中透视的神秘面纱。透视不仅是再现现实的工具，更是艺术创作的魔法。从简单的线条到复杂的场景，我们将学习如何运用透视原理，在画纸上创造出令人信服的三维空间	分析案例，引起共鸣
学习目标确立	1. 了解绘画透视的概念。 2. 了解绘画透视的方法。 3. 掌握绘画透视的作用	确立本节课学习目标
参与式学习过程	发布如下任务。 简单石膏立方体写生。 教师给出案例，并提出问题	学生带着问题分析案例，进行小组讨论
	请小组将讨论结果提交到平台，并进行小组展示	小组展示，组间互评
	教师针对小组分析结果进行点评，并总结分析内容	分析自己在分析方案过程中出现的问题，正确认知分析内容
	针对绘画透视内容中的难点，请教师进行示范	对照绘画透视表现，认真观看教师现场讲解示范
	和学生一起分析案例，寻找解决教学难点的突破口	作品展示，小组同学间互相点评、纠错
	分析学生所画作品，确定教学难点	完成正确的表现形式，并分析绘画透视要点
	阶段性测试：教师发布阶段性测试任务，根据给出案例，分小组分析绘画透视的表现形式	各小组领取到不同的任务模块，进行绘画透视表现

续表

教学环节	教师活动	学生活动
展示点评	作品展示，学生互评，教师分析点评	利用信息化评分软件对学生整堂课的表现作出评价，及时记录反馈，便于学生找差距，再提高
总结及布置课后任务	1. 教师对本次课进行总结。 2. 强调作为环境影响评价工作人员，一定要养成遵纪守法、科学严谨的工作态度。强调团队协作的重要性	1. 坚定学生的"遵纪守法、科学严谨、准确无误"的职业精神。 2. 学生综合评价考核结果
课后		
课后拓展	教师布置课后拓展任务	1. 课中内容强化总结。 2. 完成平台任务，将心得体会上传至学习平台，在平台展开讨论。 3. 完成下次课课前任务，并填写预习指导

绘画透视是绘画中一项基础且关键的技术，它帮助艺术家在二维的画布上创造出三维的立体感和空间感。

1. 绘画透视的概念

绘画透视，作为绘画理论术语，其概念源于拉丁文"perspicere"，是指通过一层透明的平面去研究后面物体的视觉科学。它是一种在平面上描绘物体空间关系的方法或技术，通过模拟人眼观察物体时的视觉效果，使二维的画面具有三维的深度感。

透视学的出现可以追溯到文艺复兴时期，由达·芬奇等艺术家发现并深入研究。现代透视学已经发展成为一个包含多种透视方法和技巧的复杂体系，包括一点透视、两点透视、三点透视、色彩透视和空气透视，以及其他透视。

2. 绘画透视的方法

1) 一点透视(也称平行透视，图1.13)

(1) 应用场景

一点透视适合表现具有明显纵深感的场景，如街道、走廊、隧道等。

(2) 特点

画面中只有一个消失点，画面中所有线条都向该点汇聚，使画面具有强烈的纵深感。

2) 两点透视(也称成角透视，图1.14、图1.15)

(1) 应用场景

两点透视适合表现建筑物、家具等具有两个明显面的物体。

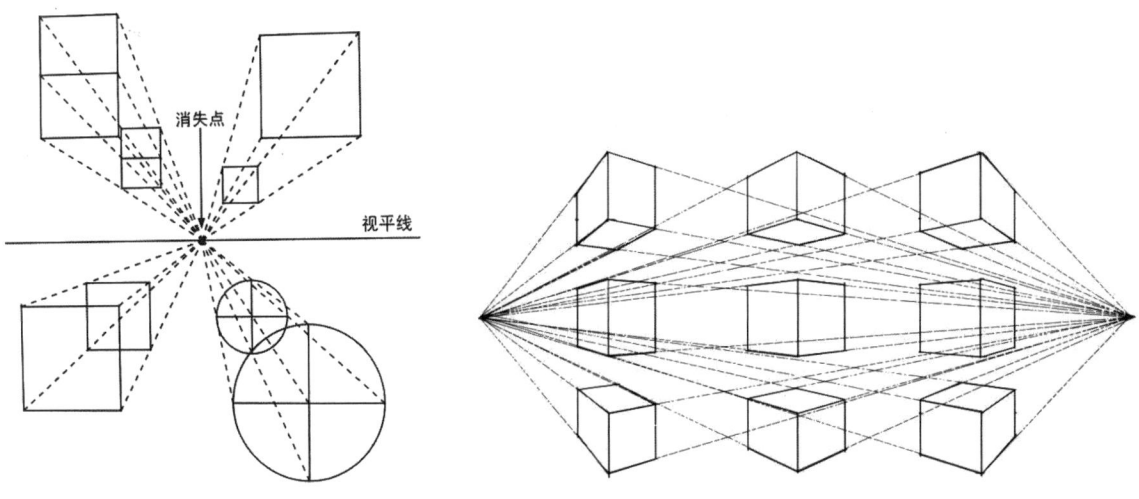

图1.13　　　　　　　　　　　　　图1.14

(2) 特点

画面中有两个消失点,分别位于视平线的两侧,物体的两个面分别向这两个点汇聚,使物体呈现出立体的形态。

3) 三点透视(也称倾斜透视,图1.16)

(1) 应用场景

三点透视适合表现超高层建筑的俯瞰图或仰视图等场景。

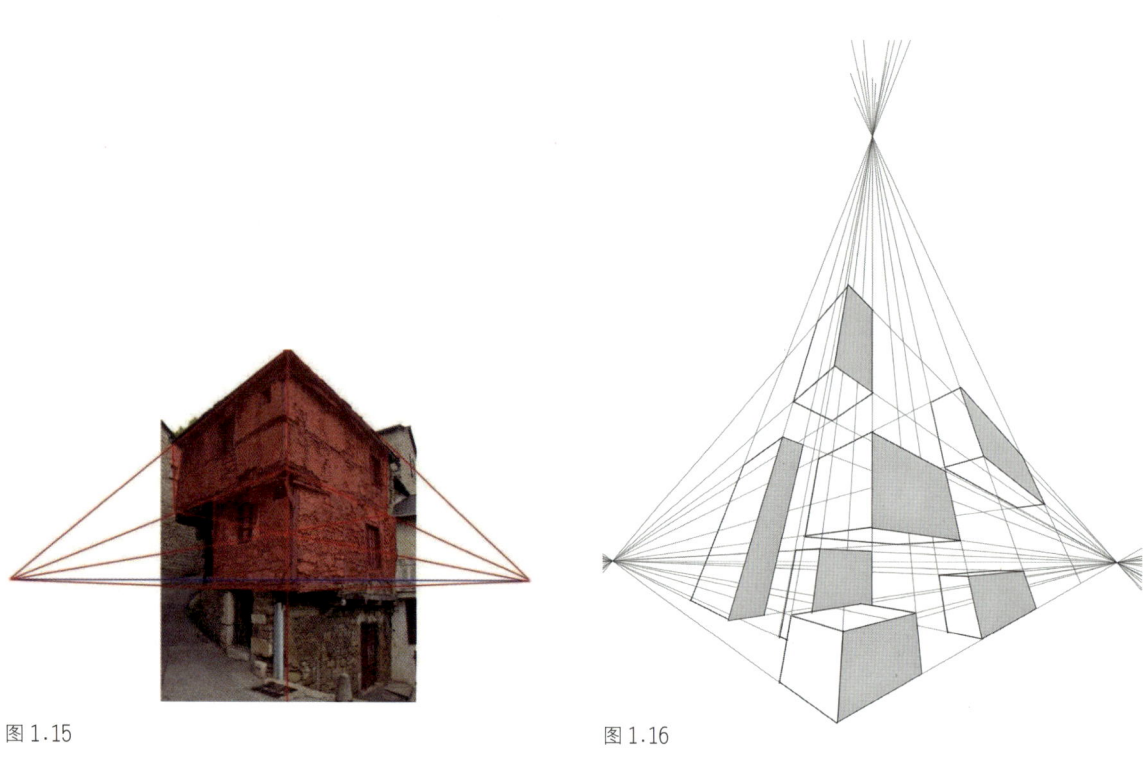

图1.15　　　　　　　　　　　　　图1.16

(2) 特点

画面中有三个消失点,分别位于画面的上方和视平线的两侧,使画面能够呈现出更加复杂和真实的立体效果。

4) 色彩透视和空气透视

(1) 色彩透视

色彩透视通过色彩的变化来表现物体的远近关系,近处物体色彩鲜明,远处物体色彩灰淡。

(2) 空气透视

空气透视利用大气层对光线的散射和吸收作用,使远处物体看起来更加模糊和偏淡,从而增强画面的空间感。

5）其他透视

其他透视如重叠法、近缩法等透视方法，也常被艺术家运用在绘画中，以增强画面的立体感和空间感。

3. 绘画透视的作用

1）增强画面的立体感

通过透视规律的应用，使画面中的物体呈现出立体的形态，如图 1.17 所示。

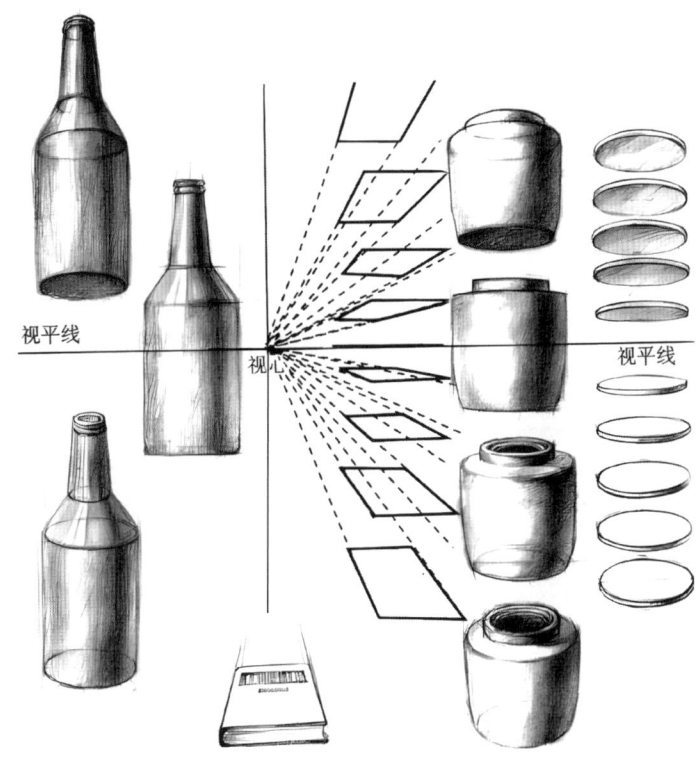

图 1.17

2）提升画面的真实感

透视规律模拟了人眼观察物体时的视觉效果，使画面更加符合人们的视觉习惯，从而提升画面的真实感。

3）丰富画面的表现力

艺术家可以通过不同的透视方法和技巧来表现场景和物体，使画面更加丰富多彩。

4. 绘画透视中常见的错误

在绘画过程中，特别是在勾画形体时，初学者常出现的一些错误，不仅会影响画

【透视】

面的整体效果，还会误导观众对物体的正确感知。以下是勾画形体时常见的几种错误（如图1.18所示）及其解析。

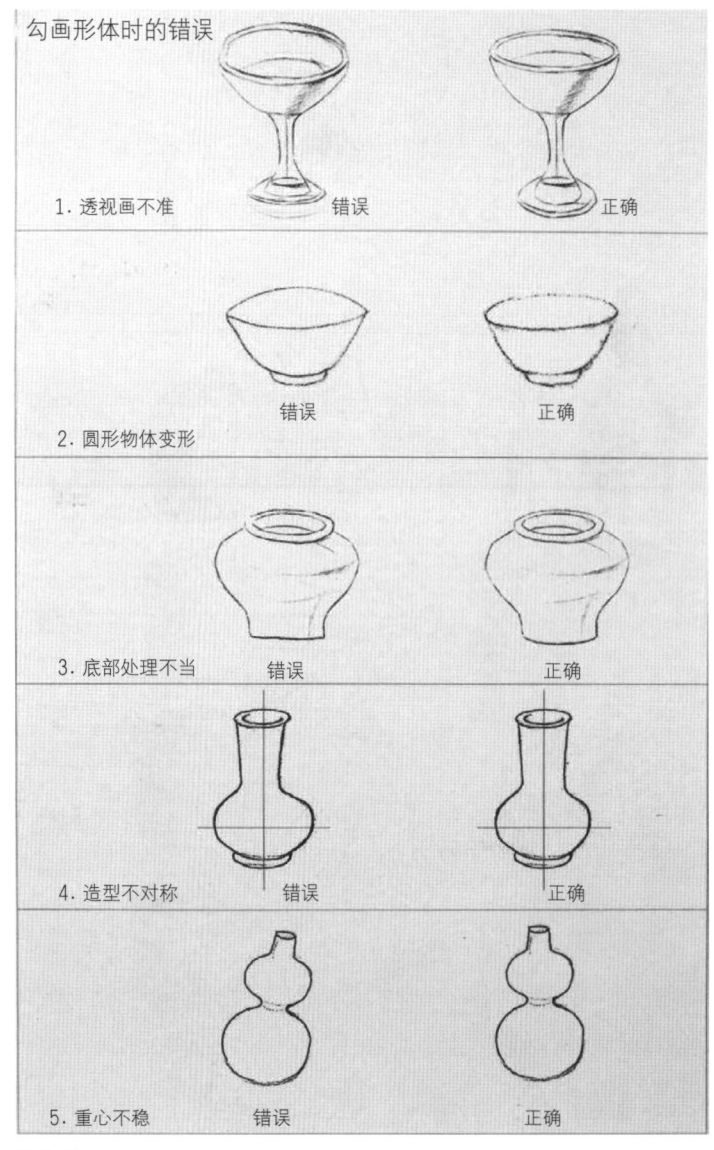

图1.18

1）透视画不准

（1）错误表现

在表现物体的透视关系时，错误地认为离视平线越远的面应该越大，而实际上应该是越小，以形成近大远小的视觉效果。

（2）纠正方法

正确理解透视原理，掌握平行线在远处相交于消灭点的规律。在勾画形体时，注意物体各个面的大小比例随其与视点的距离而变化，确保近处的面大于远处的面。

2）圆形物体变形
（1）错误表现
将圆形物体的口部画得过尖或过扁，上下弧线的衔接不自然，导致视觉上无法形成完整的圆形。

（2）纠正方法
使用圆规或徒手练习画圆，注意控制弧线的流畅性和对称性。在勾画圆形物体的口部时，要确保上下弧线平滑相接，形成均匀的圆形轮廓。

3）底部处理不当
（1）错误表现
将物体的底部画得过于平直，无法表现出物体的立体形态。

（2）纠正方法
理解物体的形体结构，注意底部与侧面的转折关系。在勾画底部时，应适当添加阴影和过渡线条，以表现出物体的体积感和厚重感。

4）造型不对称
（1）错误表现
在勾画形体时，两边造型不对称，导致整体看起来不协调、不美观。

（2）纠正方法
使用辅助线或对比法来确保物体两边造型的对称性。在勾画过程中，应不断检查并调整两侧的形状和比例，以达到视觉上的平衡。

5）重心不稳
（1）错误表现
画面中物体的重心不稳，本该垂直的线条不垂直，本该水平的线条不水平，整体向一侧倾斜。

（2）纠正方法
在勾画前仔细观察物体的姿态和重心位置。使用垂直线和水平线作为参考，确保画面中物体的稳定感和平衡感。在勾画过程中，应不断检查并调整线条的方向和角度，以保持画面的稳定和和谐。

学习测评

学习计划表							
学习目标	1. 了解绘画透视的概念。 2. 了解绘画透视的方法。 3. 掌握绘画透视的作用						
	项目	绘画透视的概念		绘画透视的方法		绘画透视的作用	
课前预习	预习时间						
	预习结果	1. 疑难程度： 2. 问题总结：					
课中实训	实训目标	1. 能够正确、熟练地运用透视进行素描训练。 2. 能够掌握各种常见的透视方法					
	实训准备	1. 铅笔、素描纸、橡皮。 2. 画架、画板					
	实训项目	标准描述	优	良	中	较差	差
		简单石膏立方体写生					
课后复习	复习时间						
	复习结果	1. 掌握程度： 2. 疑点、难点归纳：					
巩固与练习							

知识回顾（绘制本节知识关系图）

项目 2　光影表现

2.1 光影素描简述

学习目标

	知识点	光影、明暗、三大面、五大调子
光影素描简述	教学目标	培养光影素描基本技法的运用能力
		培养学生对物体形体结构和光影变化的造型能力
		培养敏锐的观察力和分析能力
		培养学生的审美能力和艺术鉴赏力

课堂组织

教学环节	教师活动	学生活动
课前		
发布任务、自主学习及前测	1. 上传光影、明暗、三大面、五大调子示范视频。 2. 发布学习任务：课前自主学习光影素描等相关内容；学习及讨论相关案例。 3. 确定该项目的内容，初步分析光影素描表现要点并在线提出问题。 4. 教师关注学生在学习平台上的学习情况，及时督学，通过平台可查看学生任务完成情况并打分，了解学情	1. 学生自主学习，通过观看学习平台及资源库中的视频、图片等资源，以及网络查询等完成任务，初步分析光影素描表现形式并发布到学习平台上。 2. 以小组进行学习并讨论。 3. 完成自学检测
课中		
课前自主学习情况反馈	教师点评平台上传的作业，进行平台统计数据分析	学生在平台上展示作业的完成情况
课程导入	三大面通过光源角度的精准捕捉，将复杂形体简化为几何化的明暗区块，五大调子则进一步深化空间维度的表达。这种分层解析的观察方式，既遵循自然光影的物理规律，又通过艺术化提炼形成视觉秩序，使绘画从自然再现升华为对形式美学的主动建构，在具象与抽象之间架设起造型思维的转换通道	分析案例，引起共鸣
学习目标确立	掌握绘画中三大面、五大调子的表现形式	确立本节课学习目标

续表

教学环节	教师活动	学生活动
参与式学习过程	发布如下任务。 石膏圆球体光影素描写生。 教师给出案例，并提出问题	学生带着问题分析案例，进行小组讨论
	请小组将讨论结果提交到平台，并进行小组展示	小组展示，组间互评
	教师针对小组分析结果进行点评，并总结分析内容	分析自己在分析方案过程中出现的问题，正确认知分析内容
	针对光影素描等内容中的难点，请教师进行示范	对照所画内容，认真观看教师现场讲解示范
	和学生一起分析案例，寻找解决教学难点的突破口	作品展示，小组同学间互相点评、纠错
	分析学生所画作品，确定教学难点	完成教师所布置的任务，并分析光影素描表现形式与构图要点
	阶段性测试：教师发布阶段性测试任务，根据给出案例，分小组分析光影素描的光影关系	各小组领取到不同的任务模块，进行光影素描绘画表现
展示点评	作品展示，学生互评，教师分析点评	利用信息化评分软件对学生整堂课的表现作出评价，及时记录反馈，便于学生找差距，再提高
总结及布置课后任务	1. 教师对本次课进行总结。 2. 强调作为环境影响评价工作人员，一定要养成遵纪守法、科学严谨的工作态度。强调团队协作的重要性	1. 坚定学生的"遵纪守法、科学严谨、准确无误"的职业精神。 2. 学生综合评价考核结果
课后		
课后拓展	教师布置课后拓展任务	1. 课中内容强化总结。 2. 完成平台任务，将心得体会上传至学习平台，在平台展开讨论。 3. 完成下次课课前任务，并填写预习指导

1. 光影

1）光影的产生

意大利画家达·芬奇曾经说过，一切形体都被光与影包围着。光是万物之源，有了光，我们的世界才生机勃勃、绚烂多彩。在现实生活中，我们的眼睛能感知一切物体的存在，都是光的作用。在视觉艺术中，借助光在物体表面各部分的照射强度及在物体表面产生的光影、明暗变化，我们可以推测出物体存在的位置和体量，进而帮助我们感知形体、塑造形体。

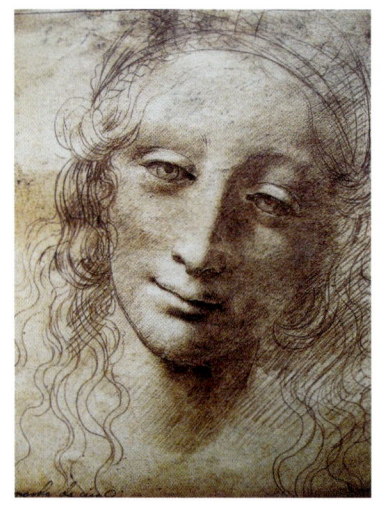

图 2.1

光照射在物体上，物体会吸收部分色光，同时也会反射部分色光。由于每个物体本身质地的不同，吸收和反射光的程度也不一样，就产生了不同的色彩效果。例如红色物体是吸收了绿色和其他颜色，而反射出红色；反之，绿色物体是吸收了红色和其他颜色，而反射出绿色。光的变化决定着物体视觉形象的千变万化，研究光影的规律可以帮助我们认识物体的光影、明暗关系。

光影的表现起始于欧洲文艺复兴时期，并风靡整个欧洲艺坛近几个世纪。利用光影再现客观对象成为当时写生艺术的重要标志（图 2.1）。

2）光影的类别

光有自然光和人造光，受单一光源照射的物体，明暗变化单纯，表现较易；受多种光源照射的物体，明暗变化复杂，表现较难。写生多采用自然光，比较稳定，便于研究造型，此时应注意日光、灯光比较强，物体虽明暗分明，但变化层次少。当物体受几种光源照射时，应分清主要光源和次要光源，否则容易造成混乱。一般光照有下列几种情况（图 2.2）。

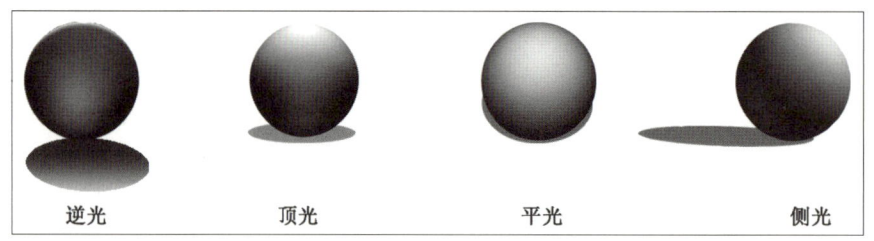

图 2.2

（1）逆光

逆光即由背后照射的光，物体绝大部分背光，反光较弱，处理时应加强反光，增大透明度。

（2）顶光

顶光即由上向下照射的光，明暗对比强，反光阴影较清晰。

(3) 平光

平光即由正面直射的光，物体受光面积大，明暗变化小，固有色清晰，轮廓线明确，但立体感不强。

(4) 侧光

侧光即由侧面照射的光，明暗对比强，立体感明显，便于塑造形体。

绘画中，应分清光照的不同类别，剖析不同光线下物体的特征，结合相应的表现手法，充分表现物体的明暗变化及空间氛围。

2. 明暗

明暗是表现物体立体感和空间感的有力手段，对其真实性的表现起到了重要作用。在早期绘画中，就有人不同程度地采用了这种手段，取得了较好的效果。到了文艺复兴时期，科学的发展促进了这种手段的成熟，形成了明暗造型的科学法则。达·芬奇、米开朗基罗、拉斐尔等艺术大师的研究实践，把前人的经验发展到了一个新的阶段。这种明暗造型手法，为欧洲写实主义的发展奠定了基础。到 17 世纪，荷兰的伦勃朗把这种明暗造型手法发展到了高峰，其巧妙地运用明暗规律，画出了独具风格的杰作，把光影的表现推到了一个新的境界，如图 2.3 所示。

中国绘画造型采用的明暗造型手法，并不是以科学的光学为基础，追求空间的真实，而是凭借感觉稍加渲染，当西方明暗造型手法被引入以后，如今亦成为造型的重要手段。素描正是利用这种自然法则，表现自然形态，在二维平面上，表现三维空间的立体感，以求真实性（图 2.4）。

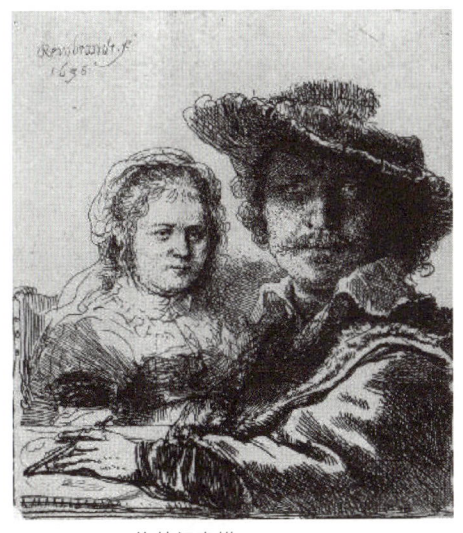

伦勃朗素描

图 2.3

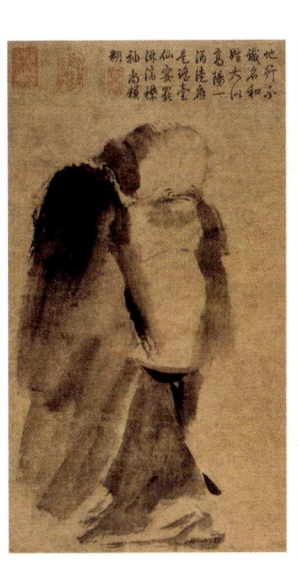
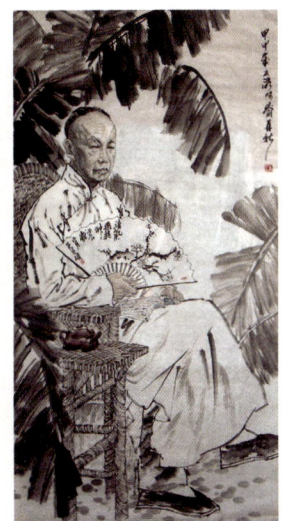

《泼墨仙人图》（梁楷）　　《人物作品》（吴昌硕）

图 2.4

明暗，即物体在各类光线照射下形成的受光、侧光、背光、反光及阴影状态。这是素描中最直接、最易感受和最吸引人的现象，也是素描手法中最常用的形式语言。明暗的产生是光线作用于物体的客观反映，光的客观性决定了明暗变化的规律。不同的物体结构不同，当它们接受光线照射的角度也不同时，会产生不同的黑白灰关系。

3. 三大面

三大面是指具有一定形体结构、一定材质的物体在受到光的影响后所产生的大的明暗区域划分，即亮面、灰面、暗面，如图2.5所示。

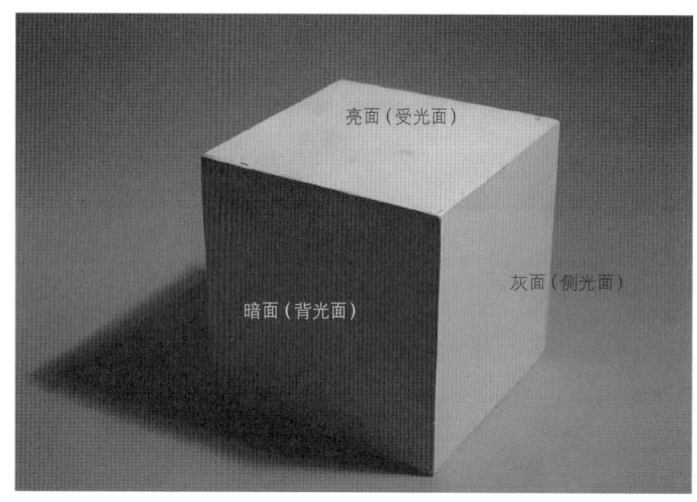

图2.5

(1) 亮面

亮面为直接受光线照射较充分的一面，是物体表面最亮的部分。在素描中，亮面通常用较浅的灰色或白色来表示，通过明暗的对比关系创造出形体的立体感。

(2) 灰面

灰面为介于亮面与暗面之间的部分，是光线过渡的区域。灰面的明暗程度取决于光线的照射强度和角度，以及物体的材质和形状。在素描中，灰面需要细致刻画，以表现出物体的体积感和质感。

(3) 暗面

暗面为背光的一面，是物体表面最暗的部分。暗面包括明暗交界线、反光和投影等细节。在素描中，暗面的处理需要特别注意明暗对比和层次感的表现，以突出物体的立体感和空间感。

4. 五大调子

五大调子是指物体在光影作用下形成的五种不同明暗层次，即高光、灰面（此处特指受光部的亮灰）、明暗交界线、反光、投影，如图2.6所示。

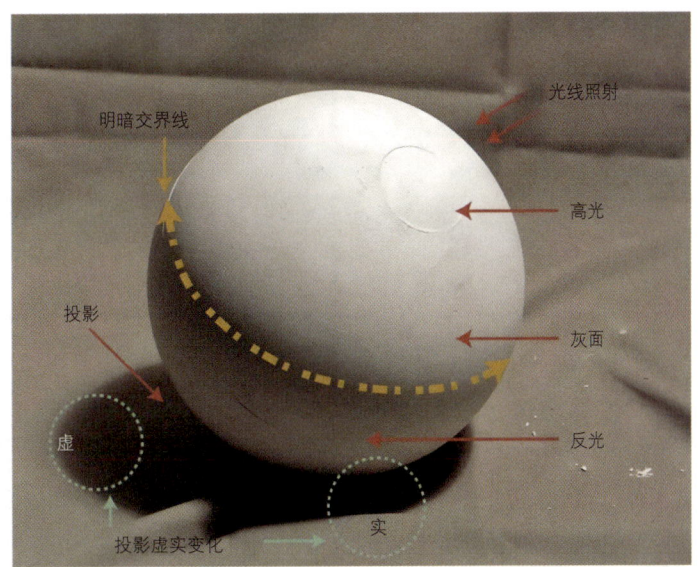

图2.6

(1) 高光

高光是物体表面最亮的部分,通常是光线直接照射的点或面。高光的位置和形状取决于光线的照射方向和物体的形状。在素描中,高光需要精细刻画,以表现出物体的光泽感和质感。

(2) 灰面

灰面是介于高光与明暗交界线之间的过渡区域。在素描中,需要细致刻画灰面的明暗变化,以表现出物体的体积感和光影效果。

(3) 明暗交界线

明暗交界线可区分物体的亮部与暗部,通常是物体的形体结构转折处。明暗交界线的形状、明暗和虚实都会随物体形体结构的转折发生变化。在素描中,明暗交界线的处理需要特别注意其形状和层次感的表现,以突出物体的立体感和结构感。

(4) 反光

反光为物体的背光部分受其他物体或环境光的反射影响而呈现出的较亮部分。反光的强弱和形状取决于光源、反射物和环境光的综合作用。在素描中,反光需要细致刻画,以表现出物体的空间感和环境氛围。

(5) 投影

投影是物体遮挡光线后在空间中产生的暗影。投影的形状和明暗程度取决于光源的照射方向、物体的形状和大小及投影面的材质和形状。在素描中,投影的处理需要特别注意其形状、大小和明暗对比的表现,以突出物体的立体感和空间感。

首先通过理论讲解，让学生理解三大面和五大调子的概念及重要性，再通过图2.7、图2.8的绘画过程来让学生理解如何在实际绘画中应用这些概念。

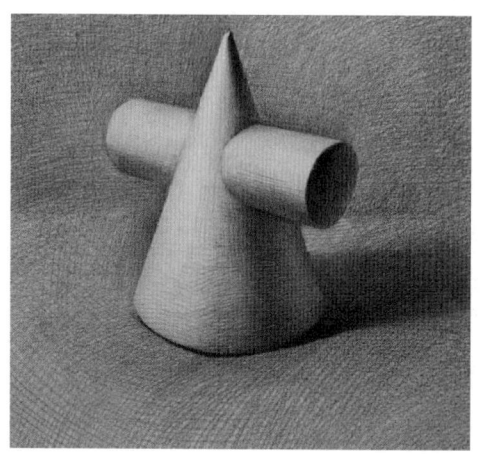

图2.7

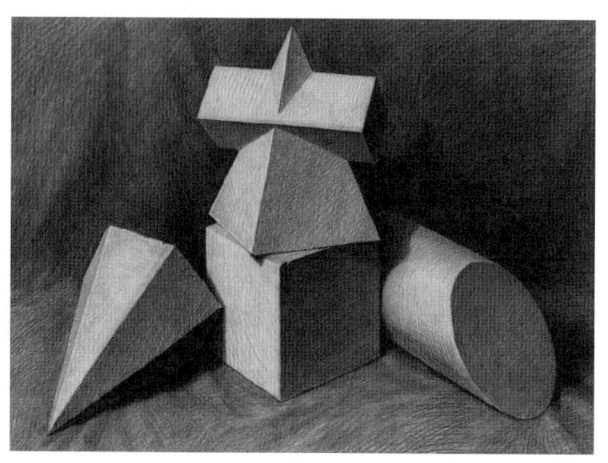

图2.8

组织学生进行大量的实践练习，从简单的几何体开始逐步过渡到复杂的静物、风景等实体造型训练。在练习过程中，引导学生注意观察和分析光影变化，并尝试运用所学技法进行表现。

对学生的作品进行客观评价，指出优点和不足并提出改进建议。同时鼓励学生互相交流学习心得和技巧，共同提高光影素描的绘画水平。通过以上教学内容的实施，学生可以系统地掌握光影素描的三大面和五大调子技法，提高视觉语言的认知能力和表现能力，为未来的艺术创作和职业发展打下坚实的基础。

【光影素描】　　【素描的光影表现】

学习测评

学习计划表								
学习目标	掌握绘画中三大面、五大调子的表现形式							
	项目	三大面的表现形式		五大调子的表现形式				
课前预习	预习时间							
	预习结果	1. 疑难程度： 2. 问题总结：						
课中实训	实训目标	1. 能够正确、熟练地运用光影素描中三大面、五大调子进行素描训练。 2. 能够掌握素描中的明暗变化						
	实训准备	1. 铅笔、素描纸、橡皮。 2. 画架、画板						
	实训项目	标准描述	优	良	中	较差	差	
		石膏圆球体光影素描写生						
课后复习	复习时间							
	复习结果	1. 掌握程度： 2. 疑点、难点归纳：						
巩固与练习								
知识回顾（绘制本节知识关系图）								

2.2 质感表现技法

学习目标

质感表现技法	知识点	不同物体的质感表现技法
	教学目标	掌握多种材质物体的质感表现技法
		培养光影素描造型质感表现能力

课堂组织

教学环节	教师活动	学生活动
课前		
发布任务、自主学习及前测	1. 上传质感表现、素描静物写生步骤示范视频。 2. 发布学习任务：课前自主学习质感表现相关内容。 3. 确定该项目的内容，初步分析质感表现技法要点并在线提出问题。 4. 教师关注学生在学习平台上的学习情况，及时督学，通过平台可查看学生任务完成情况并打分，了解学情	1. 学生自主学习，通过观看学习平台及资源库中的视频、图片等资源，以及网络查询等完成任务，初步分析质感表现技法并发布到学习平台上。 2. 以小组进行学习并讨论。 3. 完成自学检测
课中		
课前自主学习情况反馈	教师点评平台上传的作业，进行平台统计数据分析	学生在平台上展示作业的完成情况
课程导入	质感表现在绘画中充当了物体属性的视觉解码器，通过光影调性与笔触形态的精密配合，将金属的冷峻、布料的柔软或陶瓷的脆硬转化为可触摸的视觉语法。写生步骤首阶段以测量比对法确立静物组合的比例框架，然后运用交叉辅助线捕捉多物体间的透视关联。写生过程应超越对物体表象的复制，迈向对视觉信息的主动编排，在真实与重构之间建立起设计导向的造型认知体系	分析案例，引起共鸣
学习目标确立	掌握光影素描中不同物体的质感表现技法	确立本节课学习目标

续表

教学环节	教师活动	学生活动
参与式学习过程	发布如下任务。 组合静物光影素描写生。 教师给出案例，并提出问题	学生带着问题分析案例，进行小组讨论
	请小组将讨论结果提交到平台，并进行小组展示	小组展示，组间互评
	教师针对小组分析结果进行点评，并总结分析内容	分析自己在分析方案过程中出现的问题，正确认知分析内容
	针对素描质感表现内容中的难点，请教师进行示范	对照素描质感表现，认真观看教师现场讲解示范
	和学生一起分析案例，寻找解决教学难点的突破口	作品展示，小组同学间互相点评、纠错
	分析学生所画作品，确定教学难点	完成正确的素描质感表现形式，并分析构图要点
	阶段性测试：教师发布阶段性测试任务，根据给出案例，分小组分析素描作品中的质感表现形式	各小组领取到不同的任务模块，进行素描质感表现
展示点评	作品展示，学生互评，教师分析点评	利用信息化评分软件对学生整堂课的表现作出评价，及时记录反馈，便于学生找差距，再提高
总结及布置课后任务	1. 教师对本次课进行总结。 2. 强调作为环境影响评价工作人员，一定要养成遵纪守法、科学严谨的工作态度。强调团队协作的重要性	1. 坚定学生的"遵纪守法、科学严谨、准确无误"的职业精神。 2. 学生综合评价考核结果
课后		
课后拓展	教师布置课后拓展任务	1. 课中内容强化总结。 2. 完成平台任务，将心得体会上传至学习平台，在平台展开讨论。 3. 完成下次课课前任务，并填写预习指导

在我们的生活空间里，所有物体都有不同的质地，人们的视觉及触觉，对客观对象都会产生不同的感觉，对这种不同质地的感觉，称为质感。例如，金属坚硬冰冷、玻璃透明易碎、瓷器光滑明亮、陶器粗糙朴拙、丝绸轻柔滑爽等。在图2.9所示的静物素描中就可观察到各种不同质地的物体，在素描中表现出来的质感是不同的。

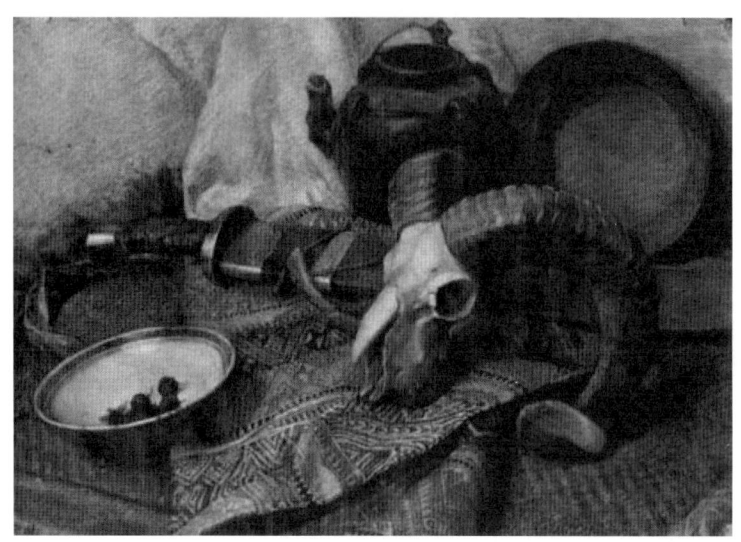

图2.9

质感是造型的有机因素之一，是素描中显示真实感的重要因素，通过光照下不同的明暗变化体现出来。在实际绘画中，常利用调子表现物体的高光和反光的强弱，并以黑白灰关系加以控制，便能较容易地表现出物体的质感。

此外，不同的肌理也会给人不同的质感，肌理是指物体表面的组织结构和纹理，如毛巾松软厚实、表面粗糙，而丝绸光滑轻薄；婴幼儿肌肤细嫩，老人皮肤粗糙且皱纹多。为了表现这种质感，就要在认识、分析它们的肌理形状特征的基础上，从整体出发，把握好明暗规律，利用线条、笔触、工具、技法等进行综合表现。

1. 有光物体的质感表现技法

在光影素描及绘画艺术中，有光物体以其独特的视觉魅力占据着重要地位。例如，釉陶、瓷器、玻璃器皿和金属制品等，因其表面密度大、透光性弱而反射性强，对光线的变化极为敏感，从而展现出丰富而微妙的质感效果。

以下是对有光物体质感表现技法的深入解析。

（1）高光

高光，作为光面物体最引人注目的视觉特征，其亮度往往达到极致，是光线直接照射在物体表

面形成的明亮区域。然而，高光的表现远不止于亮度本身，其形状、大小、虚实关系及与其他光影元素的对比，都是塑造物体形体与质感的关键。

① 形状与大小。高光的形状和大小受光线照射方向、物体形状及表面曲率等多种因素的影响。例如，圆形物体的高光通常为圆形或椭圆形，而曲面物体则可能呈现为不规则形状。高光的大小则随着光线照射强度的变化而变化，强光下高光面积大，弱光下高光面积则相对较小。

② 虚实关系。高光的虚实关系反映了光线照射强度与物体表面的粗糙程度。在强光照射下，高光边缘清晰、对比强烈；而在弱光或物体表面略显粗糙的情况下，高光边缘则变得模糊，虚实相间，会产生更加细腻的质感效果。

（2）光线与形体的互动

有光物体的质感表现离不开光线与形体之间的精妙互动。光线照射的强度、方向会影响光影的分布与变化，从而展现出物体的立体感和质感。

侧光能够强化物体的体积感和轮廓线，使高光与投影形成鲜明对比。顶光则会使物体顶部高亮，底部深暗，形成强烈的明暗对比关系。逆光则会在物体边缘形成轮廓光，突出其形状特征。

（3）技法应用

在实际绘画中，要准确表现有光物体的质感，需要掌握以下技法。

① 细致观察。要对物体进行细致的观察，了解其形状、表面曲率、表面质感等特征，以及光线照射的强度和方向。

② 准确排线。利用细腻的排线技法，模拟物体表面的光影变化。对于高光部分，可采用留白或轻描淡写的方式表现其亮度和形状，而对于投影部分，则通过密集的排线加深色调，形成对比。

③ 注重过渡。高光与投影之间的过渡区域是表现质感的关键。通过细腻的过渡处理，可以使高光与投影之间自然衔接，避免给人生硬和突兀的感觉。

④ 考虑环境色影响。有光物体在反射光源的同时，也会受到环境色的影响。在绘画中，要注意观察并表现这种影响，使画面更加真实生动。

综上所述，有光物体的质感表现需要画家具备敏锐的观察力、扎实的绘画功底和丰富的表现力。通过细致观察、准确排线、注重过渡及考虑环境色影响等技法应用，可以生动再现物体在光照下的独特质感。

1）釉陶与瓷器的质感表现技法
釉陶与瓷器，作为传统工艺与美学的结晶，其表面釉质的光泽与独特的质感是绘画中需要细心捕捉的元素。在描绘这类物体时，艺术家需运用一系列巧妙的技法来表现其独特的质感与美感。

（1）初步铺色与质感铺垫
首先，使用较软的铅笔进行大色调的铺设。这一步骤旨在快速捕捉釉陶与瓷器的整体光影效果，为后续深入刻画奠定基础。铺色时，可适当用布或手指轻轻擦拭，以柔化色调，模拟釉面特有的柔和光泽。

（2）深入刻画与质感强化
随着初步铺色的完成，接下来使用稍硬的铅笔进行深入刻画。这一过程中，重点在于表现釉陶与瓷器质地的密度和坚实感。线条应紧密而有力，避免松散，以凸显其材质的质感特性。

（3）高光处理的艺术
高光作为釉陶与瓷器质感表现的关键，其位置、形状和明度的把握至关重要。高光的位置应准确反映光线的照射方向，形状则需根据物体表面曲率变化灵活调整。明度的控制尤为精细，过亮则显得生硬，过暗则失去光泽，需通过反复对比与调整，找到最适宜的表现效果。

（4）明暗层次与形体塑造
对于深色釉陶与瓷器等物体，高光与固有色之间形成的强烈反差是质感表现的重要特征。在暗部色调明度差异较小的情况下，艺术家需巧妙运用有限的明度范围，通过细腻的层次变化来表现其丰富的明暗关系。这不仅有助于形体的塑造，更能增强画面的立体感和真实感。

综上所述，釉陶与瓷器的质感表现需要艺术家具备敏锐的观察力、精湛的绘画技法和深厚的艺术修养。通过初步铺色奠定基调，深入刻画强化质感，精确处理高光与明暗层次，最终呈现出釉陶与瓷器独特的艺术魅力。在这一过程中，每一个细节的处理都需精益求精，以确保画面既符合视觉真实，又充满艺术感染力。

相关作品欣赏如图 2.10 所示。

2）金属的质感表现技法
在描绘金属物体时，其独特的质感与光泽成为表现的重点。光洁度高的金属，以其对光线的高反射性著称，能够通过捕捉散射的光线及环境光的散光，在画面上展现出丰富而复杂的光影效果。以下是对金属质感表现技法的详细解析。

（1）高光的多样性与重要性
金属表面的高光是其质感表现的核心。由于金属的高反射性，无论是亮部还是暗部，都可能出

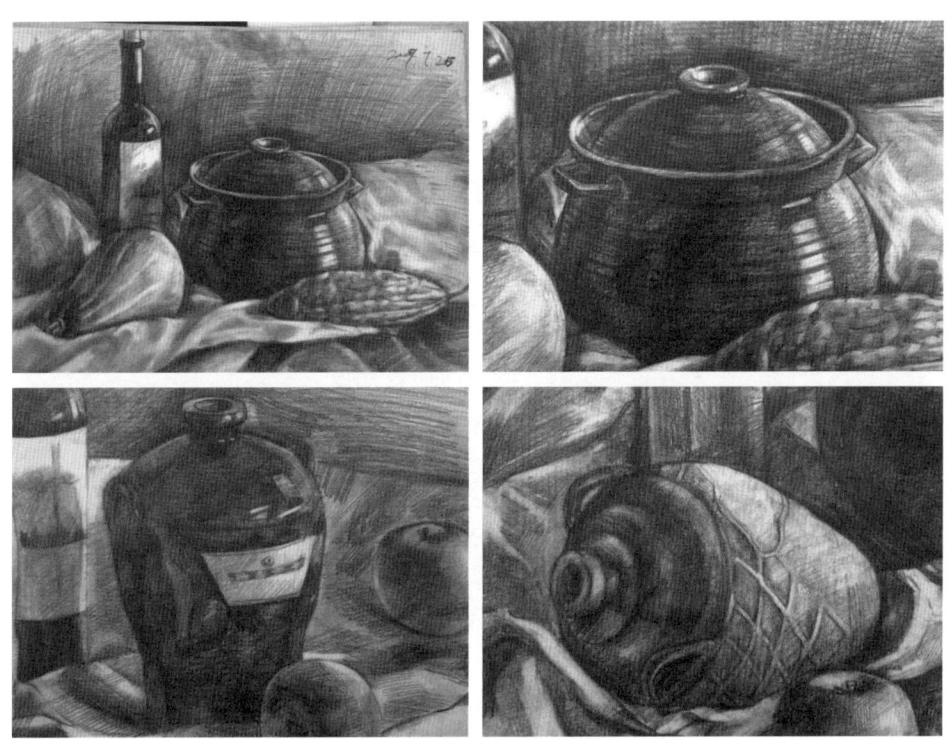

《素描作品》（学生尤文隆）

图 2.10

现高光区域。这些高光的形状、位置和亮度因光线照射角度、金属表面曲率及环境光的影响而各不相同。金属对光线的直射反光最为强烈，形成的高光最为明亮且形状清晰。因此，在绘画中，准确捕捉并表现这些高光区域，对于塑造金属的质感和立体感至关重要。

(2) 明暗变化的一般规律

尽管金属表面光影复杂，但整体上仍遵循明暗变化的一般规律。光线直射的区域形成亮部，反射光较弱的区域则形成暗部。在金属表面，这种明暗变化往往更加清楚，色阶层次清晰。艺术家需要通过细腻的笔触和准确的色调控制，来表现这种明暗对比和层次过渡，从而增强画面的立体感和真实感。

(3) 质感表现技法要点

① 细致观察。要对金属物体进行细致观察，了解其表面光泽、表面曲率变化及光线照射的方向和强度。通过观察，可以更加准确地把握金属的质感表现技法要点。

② 高光处理。在绘画中，要特别注重高光的处理。高光区域应使用较硬的铅笔轻轻勾勒，以表现出其明亮而尖锐的特点。同时，要注意高光形状与光线照射方向的对应关系，以及高光与周围环境的对比关系。

③ 明暗对比。在表现金属的明暗变化时，要注重明暗对比的强烈程度。亮部应使用较浅的色调

来表现其明亮感，而暗部则需使用较深的色调来增强其厚重感。通过明暗对比的巧妙运用，可以更加生动地展现出金属的独特质感。

④ 过渡处理。在亮部与暗部之间，以及高光与周围环境的交界处，需要进行细腻的过渡处理。通过柔和的色调变化和细腻的笔触表现，可以使画面更加自然流畅。

⑤ 考虑环境光的影响。金属表面的质感还受到环境光的影响。在绘画中，要考虑环境光对金属表面的反射作用，并适当表现其散射效果。这可以通过在金属表面添加一些微弱的反光点或反光带来实现。

综上所述，金属的质感表现需要艺术家具备敏锐的观察力、精湛的绘画技法和深厚的艺术修养。通过细致观察、准确处理高光、强化明暗对比、细腻过渡及考虑环境光的影响等表现技法要点的运用，可以生动地再现金属的独特质感和魅力。

相关作品欣赏如图 2.11、图 2.12 所示。

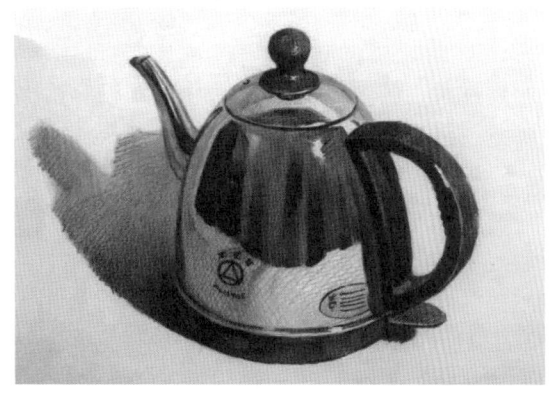

图 2.11

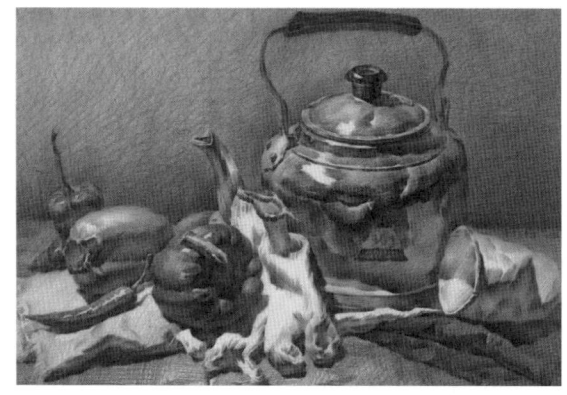

图 2.12

3）玻璃器皿的质感表现技法

玻璃器皿以其独特的光洁度、透光性及复杂的反射与折射特性，成为绘画中质感表现的难点与重点。在描绘玻璃器皿时，艺术家需深入理解其物理特性，巧妙地运用绘画技法准确再现其独特质感。

(1) 透光性与反射性的平衡

玻璃器皿的光洁度高，同时兼具透光性与反射性的双重特性。其透光部分允许光线穿透，并受到环境色的微妙影响，展现出丰富的色彩变化；而不全透光部分，则因光线在内部多次反射与折射，形成明亮的高光区域。艺术家需准确把握这种透光性与反射性的平衡，以表现出玻璃器皿的通透感与立体感。

(2) 高光与色调的微妙处理

在玻璃器皿的质感表现中，高光的处理尤为关键。不全透光部分的高光通常特别明亮，且形状清晰，需用细腻的笔触和准确的色调来表现。而透光部分由于环境色的影响，其色调往往更加微妙，需通过观察捕捉并表现这种色彩变化。此外，由于玻璃的透光性与反射性成反比，艺术家还需注意高光周围色调的明度处理，使其略低于背光部分，以符合玻璃的物理特性。

(3) 反射与折射的细腻描绘

玻璃器皿的表面不仅反射光线，还通过折射作用改变光线的传播方向。这种复杂的反射与折射现象，使得玻璃器皿在画面中呈现出丰富的光影效果。艺术家需运用细腻的笔触和准确的色彩，捕捉并表现这种光影变化，以展现玻璃器皿的透明感和空间感。

(4) 质感表现技法要点

① 细致观察。要对玻璃器皿进行细致观察，了解其形状、透光性、反射性及环境色的影响。通过观察，可以更加准确地把握玻璃器皿的质感表现技法要点。

② 色彩处理。在色彩处理上，要注重环境色对玻璃器皿的影响。透光部分需根据环境色进行微妙调整，以表现出色彩的变化与融合；而不全透光部分则需强调高光的明亮与色彩的纯度。

③ 高光表现。高光区域是玻璃器皿质感表现的重点，要注意高光与周围环境的对比关系，以突出其立体感和质感。

④ 光影处理。在光影处理上，要注重反射与折射的细腻描绘。通过捕捉并表现玻璃器皿表面的光影变化，可以增强画面的立体感和真实感。

⑤ 层次过渡。在亮部与暗部之间、高光与周围环境的交界处，需要进行细腻的层次过渡处理。通过柔和的色调变化和细腻的笔触表现，可以使画面更加自然流畅。

综上所述，玻璃器皿的质感表现需要艺术家具备敏锐的观察力、精湛的绘画技法和深厚的艺术修养。通过掌握透光性与反射性的平衡、高光与色调的微妙处理、反射与折射的细腻描绘等知识，可以生动地再现玻璃器皿的独特质感和魅力。

相关作品欣赏如图 2.13 所示。

图 2.13

2. 无光物体的质感表现技法

在绘画中，无光物体以其独特的表面特性与有光

物体形成鲜明对比。这类物体表面相对粗糙，缺乏明显的光泽和高光效果，给人以质朴、沉稳的视觉感受。常见的无光物体包括陶制品、纺织品（如布料与呢料）、草编工艺品、竹木制品、花卉、皮革制品及食物中的水果蔬菜等。

1）陶制品的质感表现技法

作为无光物体的典型代表，陶制品的质地通常较为粗糙，表面无釉光，颜色相对单纯，且明暗变化较为柔和，几乎不产生明显的高光区域。在绘画中，要准确表现陶制品的质感，需注意以下几点。

（1）选择合适的绘画工具

由于陶制品表面粗糙，建议使用稍软的铅笔进行绘制，这样能够更好地表现其表面的质感。粗松的线条有助于展现陶制品的粗糙感和纹理细节。

（2）铺设大色调

用粗松的线条轻轻铺设出陶制品的基本色调，注意保持线条的自然流畅，避免过于生硬。这一步旨在建立整体的明暗关系，为后续深入刻画打下基础。

（3）丰富中间色调

陶制品的质感往往体现在其丰富的中间色调变化上。因此，在铺设好大色调后，应着力刻画中间色调的微妙变化，通过不同深浅的笔触表现出陶制品的立体感和层次感。

（4）处理暗部反光

对于深色陶制品，其暗部反光通常较弱，但这并不意味着可以忽视。在处理暗部色调时，要注意虚实关系的把握，通过适当的反光处理来增强陶制品的立体感和真实感。同时，要注意避免反光过强，破坏其整体的无光质感。

（5）强调质感细节

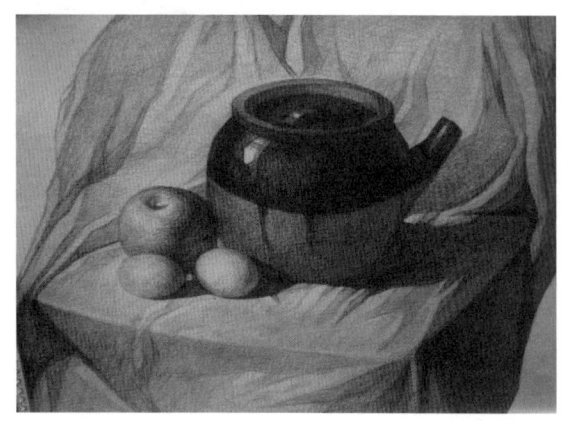

图 2.14

通过笔触和纹理刻画来强化陶制品的质感表现。可以仔细观察陶制品表面的裂纹、气孔等细节特征，并尝试在画面中加以表现。这些细节不仅有助于提升画面的真实感，还能更好地传达出陶制品的独特韵味。

相关作品欣赏如图 2.14 所示。

2）布料与呢料的质感表现技法

在精心布置的静物组合中，布料与呢料作为不

可或缺的陪衬元素，其质感的展现需遵循"主次分明"的原则。即便它们的图案再为繁复华丽，也应始终铭记其作为"衬布"的角色定位，避免其在视觉上喧宾夺主，干扰对主体物的表现。

在绘制过程中，首要任务是聚焦于主体物的精彩呈现，同时细心捕捉光线穿透布料而来的微妙方向。这要求艺术家精准描绘主体物投射在衬布上的自然投影，通过光影的交错，增强画面的立体感和空间深度。

为了进一步加强对布料的质感表现，应精心挑选那些与主体物形态或光影变化紧密相关的布褶进行细致刻画。这些布褶不仅是布料形态的重要组成部分，更是展现其柔软、挺括等质感特征的关键所在。通过细腻的笔触和精准的光影处理，使布褶的起伏变化与整体画面和谐相融，增强画面的真实感和生动性。

此外，还需注意空间感的表现。通过巧妙的构图和光影布局，营造出一种由近及远、由实及虚的视觉效果，使布料与主体物之间形成自然的过渡和衔接，增强画面的层次感。这样，布料不仅作为衬布存在，更成为画面中不可或缺的一部分，与主体物共同构成一幅和谐统一、富有艺术感染力的静物画作品。

布料一般以多层次的线条，在反复排列中组成富于变化的色调。布料明暗层次不宜一次刻画到位，否则易显得单薄、生硬，要特别注意布料因转折而产生的结构关系和色调的虚实变化，这往往是布料质感表现的关键所在。与布料相比，呢料厚重且质地较粗，反射光弱。在表现呢料的质感时，一般多用软铅笔绘制粗松线条，依靠线条的多层次重复组织色调，注意控制明度范围。

相关作品欣赏如图 2.15 所示。

3）食物的质感表现技法

在静物写生中，面包、蛋糕等食物以其丰富的质感和诱人的色泽成为艺术家笔下的常客。为了准确捕捉这些食物的独特魅力，对明度的精准把握显得尤为重要。通过调整画面中的明暗对比，能够微妙地传达出食物柔软、蓬松或酥脆等质感特征，让观者仿佛能够通过画面感受到食物的口感。

在塑造食物时，还应注重其各个面的细致刻画。通过光影的巧妙运用，强化食物的厚度和体积感，使其在二维的画布上呈现出三维的立体效果。然而，值得注意的是，在强调体积感的同时，应避免过分强调其硬度，以免破坏食物原本的质感。

图 2.15

图 2.16

此外，为了更生动地表现食物的不同质感，各种橡皮工具成为了艺术家手中的得力助手。通过擦、揉、点、按等多种手法，结合铅笔线条的粗细、松紧变化，艺术家能够灵活地描绘出食物表面的纹理、内部组织的松软程度及光影的微妙变化。这些丰富的表现手法不仅增强了画面的表现力，也让食物的形象更加鲜活、逼真。

相关作品欣赏如图 2.16 所示。

4）花卉的质感表现技法

在静物绘画的广阔领域中，花卉的表现无疑是一大挑战。面对花卉的多样性与复杂性，学会概括与提炼是首要之务。在构图中，应强调花卉的整体球体感，通过光影与色彩的变化，勾勒出它们饱满而富有生机的形态。

考虑到叶子与花卉之间的色彩对比，我们常常利用叶子的深色作为背景，巧妙地衬托出花卉的浅色部分，营造出清新脱俗的视觉效果。在处理暗部和边缘线时，应避免过于生硬或沉重，通过虚化处理，使画面更加柔和自然。相比之下，明暗交界线及其周边结构则是刻画的重点，它们不仅是表现花卉形态的关键所在，也是质感与光影变化最为丰富的区域。

线条的运用在花卉质感表现中尤为重要。生动的线条能够赋予花卉生命力，使其跃然纸上。因此，画家应避免线条的僵硬与单调，力求每一笔都充满韵律与动感。在暗部区域，轻轻擦拭可增添一份空间透明感，使画面更加深邃立体。对于花瓣的描绘，应追求轻薄透明的质感，通过细腻的笔触和色彩过渡，展现出其娇嫩与柔美。叶子则可采用更为轻松而浓郁的笔触，以凸显其坚韧与茂盛。

图 2.17

针对像野菊花等成片生长的花卉，艺术家可分组进行表现。视觉中心的花簇要着重进行刻画，通过细节与光影的精心处理，使其成为画面的亮点。而对于后方的花卉，则可采用概括的手法，快速勾勒出大体的明暗关系与整体感觉，以保持画面的和谐统一。通过这样的处理手法，不仅能够有效控制画面的节奏感与层次感，还能让观者在欣赏时感受到花卉的自然美与生命力。

相关作品欣赏如图 2.17 所示。

案例分析

对图 2.18 所示的作品进行画面分析。

【素描的质感表现】

【素描的虚实】

【素描静物表现 1】

这幅作品的构图十分巧妙,艺术家通过精心布局各个元素,创造出了一种平衡与和谐的感觉。黑色的陶瓷罐子位于画面中央偏上的位置,自然而然地成为了视觉中心,引导观者的视线。苹果和番茄散落其旁,不仅增加了画面的生动性,还通过它们的色彩和形状与罐子形成了有趣的对比。辣椒则被放置在画面的一角,虽然不是视觉焦点,但也为画面增添了一抹亮色和趣味。整体来看,画面既有聚焦点也有延伸感,层次分明,引人入胜。

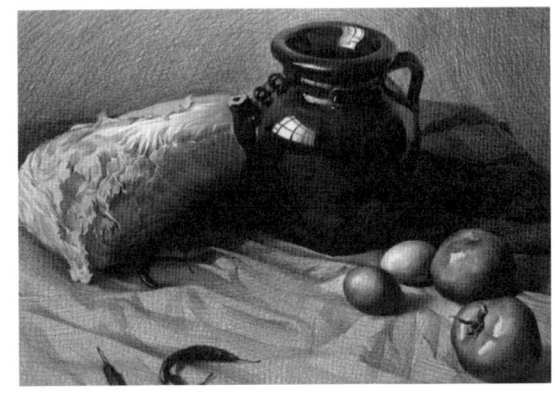

图 2.18

线条是素描作品的核心元素之一。在这幅作品中,艺术家运用流畅而有力的线条勾勒出了各个物体的轮廓和细节。陶瓷罐子的圆柱形线条平滑而富有张力,展现出其光滑的质感;苹果的曲线则圆润饱满,充满生机;番茄和辣椒的线条则更加简洁明快,凸显出它们的形状特征。同时,艺术家还巧妙地运用了交叉线条和阴影线条来表现物体的纹理和质感,使得画面更加生动。

光影是素描作品中表现物体体积感和空间感的重要手段。在这幅作品中,艺术家通过细致的光影处理,成功地营造出了物体的立体感和场景的深度感。黑色的陶瓷罐子在光线的照射下呈现出明暗交替的灰色调,其高光部分明亮而尖锐,阴影部分则深邃而柔和,使得罐子看起来既坚硬又富有质感。苹果和番茄也通过光影的变化展现出了它们的立体形态和表面的细微起伏。而辣椒则通过其特有的形态和色彩与光影相互作用,产生了一种独特的视觉效果。

【素描写生步骤】

【素描静物表现 2】

学习测评

学习计划表								
学习目标	掌握光影素描中不同物体的质感表现技法							
项目	质感处理	表现技法				画面处理		
课前预习	预习时间							
	预习结果	1. 疑难程度： 2. 问题总结：						
课中实训	实训目标	1. 能够正确、熟练地运用质感表现技法进行素描训练。 2. 能够掌握光影素描中不同物体的质感表现技法						
	实训准备	1. 铅笔、素描纸、橡皮。 2. 画架、画板						
	实训项目		标准描述	优	良	中	较差	差

实训项目	标准描述	优	良	中	较差	差
组合静物光影素描写生	不同材质物体构图能力					
	不同材质物体质感表现能力					

课后复习	复习时间	
	复习结果	1. 掌握程度： 2. 疑点、难点归纳：

巩固与练习	

知识回顾（绘制本节知识关系图）

项目 3　设计与创意

3.1 设计素描

学习目标

设计素描	知识点	设计素描的概念、背景与教学目的，设计素描基本元素语言的表现
	教学目标	培养创造性视觉表现能力
		培养艺术鉴赏能力与审美判断能力
		会对题材进行解构与重构
		培养分析、理解及记忆的能力
		激发学生的潜能与创造力

课堂组织

教学环节	教师活动	学生活动
\multicolumn{3}{课前}		
发布任务、自主学习及前测	1. 上传设计素描的概念、背景与教学目的视频。 2. 发布学习任务：课前自主学习设计素描的概念等相关内容。 3. 确定该项目的内容，初步分析设计素描的思路与表现形式并在线提出问题。 4. 教师关注学生在学习平台上的学习情况，及时督学，通过平台可查看学生任务完成情况并打分，了解学情	1. 学生自主学习，通过观看学习平台及资源库中的视频、图片等资源，以及网络查询等完成任务，初步分析设计素描表现形式并发布到学习平台上。 2. 以小组进行学习并讨论。 3. 完成自学检测
课中		
课前自主学习情况反馈	教师点评平台上传的作业，进行平台统计数据分析	学生在平台上展示作业的完成情况
课程导入	在表现维度上，传统素描依托明暗调性塑造体积幻觉，设计素描则强调线性逻辑与截面分析的并置呈现；在功能属性上，传统素描止步于美学表达，设计素描却需承担起形态可行性研究的工程思维。这种从感性描摹到理性建构的跨越，使设计素描成为贯通艺术直觉与设计方法论的核心训练载体	分析案例，引起共鸣
学习目标确立	1. 了解设计素描的概念。 2. 了解设计素描的背景与教学目的。 3. 了解设计素描基本元素语言的表现	确立本节课学习目标

续表

教学环节	教师活动	学生活动
参与式学习过程	发布如下任务。 大卫头像设计素描作品以图片形式提交。 教师给出案例，并提出问题	学生带着问题分析案例，进行小组讨论
	请小组将讨论结果提交到平台，并进行小组展示	小组展示，组间互评
	教师针对小组分析结果进行点评，并总结分析内容	分析自己在分析方案过程中出现的问题，正确认知分析内容
	针对设计素描概念中的难点，请教师进行示范	对照设计素描表现，认真观看教师现场讲解示范
	和学生一起分析案例，寻找解决教学难点的突破口	作品展示，小组同学间互相点评、纠错
	分析学生所画作品，确定教学难点	完成正确的设计素描表现形式，并分析绘画要点
	阶段性测试：教师发布阶段性测试任务，根据给出案例，分小组分析设计素描与传统素描的区别	各小组领到不同的任务模块，进行设计素描表现
展示点评	作品展示，学生互评，教师分析点评	利用信息化评分软件对学生整堂课的表现作出评价，及时记录反馈，便于学生找差距，再提高
总结及布置课后任务	1. 教师对本次课进行总结。 2. 强调作为环境影响评价工作人员，一定要养成遵纪守法、科学严谨的工作态度。强调团队协作的重要性	1. 坚定学生的"遵纪守法、科学严谨、准确无误"的职业精神。 2. 学生综合评价考核结果
课后		
课后拓展	教师布置课后拓展任务	1. 课中内容强化总结。 2. 完成平台任务，将心得体会上传至学习平台，在平台展开讨论。 3. 完成下次课课前任务，并填写预习指导

1. 设计素描的概念

【设计素描的概念】

传统素描，作为绘画艺术领域中的基石，其核心在于深入而精细地表现对象的多个维度。它不仅关注对象的形体空间与块面结构的精准刻画，还致力于通过线条的粗细、曲直、疏密及体面的明暗对比、虚实处理，来传达物体的质感、量感及其在空间中的位置与动态。这种表现形式，使得无论是静态的凝固之美，还是动态的流转之姿，都能得到淋漓尽致的展现。

具体而言，传统素描以单色（多为黑色或深浅不一的灰色调）作为语言，通过线条的勾勒与块面的塑造，构建出既具象又抽象的视觉形象。线条作为素描的灵魂，不仅承载着描绘对象轮廓的基本功能，更通过其独特的韵律与节奏，传达出艺术家的情感及其对世界的独特理解。而块面的运用，则使得画面具有了更加丰富的层次与深度，通过光影的巧妙安排，营造出强烈的立体感和空间感。

因此，传统素描不仅仅是一种绘画技法，更是一种深入观察、理解并表现世界的艺术方式。它要求艺术家具备敏锐的洞察力、深厚的造型能力及独特的审美视角，通过不断的练习与探索，将自然之美转化为永恒的艺术之作。

素描的真正价值，在于它赋予了艺术家们将个人造型理念与外部现实相融合，追求内在和谐与美的能力。这一理念预示着素描艺术从传统的客观再现向现代的主观创造与表达转变的趋势。

设计素描，作为这一转变的具体体现，是在传统素描深厚基础之上的创新与拓展。设计素描是一种结合了艺术与设计思维的绘画形式，它以比例尺度、透视规律、三维空间观念及形体的内部结构剖析等方面为基础，通过素描的方式表达了新的视觉传达与造型手法。设计素描旨在训练绘制设计预想图的能力，是表达设计意图的一门专业基础课，广泛应用于产品设计、造型、雕塑等立体设计专业中。

2. 设计素描的背景

在设计素描的背景考量中，我们可以从以下几个维度进行深入探索，这些维度不仅反映了艺术史的发展脉络，也揭示了素描这一传统艺术形式如何在现代社会中焕发出新的生命力。

1）西方现代艺术的整体发展与新绘画美学流派的形成

自19世纪末至20世纪初，西方艺术界经历了前所未有的变革，从印象派、后印象派到立体主义、未来主义、表现主义等，一系列新兴艺术流派层出不穷。这些流派对传统绘画技法、透视法则及色彩运用进行了大胆革新，为素描这一基础艺术形式注入了新的活力。素描不再仅仅是服务于绘画创作的草稿阶段，而是成为独立表达艺术家情感、观念的重要载体。艺术家们通过线条、明暗、构图等素描元素，探索新的视觉语言和表现形式，推动了新绘画美学流派的形成与发展。

2）现代艺术审美观念的颠覆

随着西方现代艺术的兴起，传统的审美标准被不断挑战与颠覆。艺术家们开始关注个人情感表

达、社会批判及形式语言的创新，而非仅仅追求对自然的逼真再现。这种审美观念的转变直接影响了素描的创作理念与实践，使得素描作品更加注重艺术家的主观感受与创意表达，而非客观对象的精确描绘。现代素描作品往往蕴含着深刻的哲理思考、表达出强烈的情感共鸣或是对社会现实的独特见解。

3）社会对艺术美学欣赏能力的提升

随着教育水平的普遍提高和大众文化的繁荣发展，社会对艺术美学的欣赏能力显著提升。人们不再满足于简单的视觉愉悦，而是更加追求艺术作品的深层内涵与审美价值。这种变化促使素描艺术家在创作时更加注重作品的思想性、艺术性和创新性，以满足公众日益增长的精神文化需求，同时，也推动了素描艺术在更广泛的社会层面得到传播与认可。

4）实用美术的蓬勃发展

20世纪以来，随着工业化、信息化进程的加速，实用美术（或称设计艺术）迎来了蓬勃发展的机遇。从产品设计、平面设计到建筑设计、数字媒体艺术等领域，素描作为设计过程中的基础表达手段，其重要性不言而喻。设计师们通过素描快速捕捉灵感、构思方案、推敲细节，使素描成为连接创意与现实、艺术与技术的桥梁。实用美术的兴起不仅拓展了素描的应用领域，也促进了素描技法与表现形式的不断创新与发展。

3. 设计素描的特征

康定斯基的观点深刻揭示了素描艺术的内在本质与超越性。他强调，素描与解剖学、植物学等具体学科知识之间的矛盾并非核心所在，关键在于素描作品是否能够维持并增强视觉上的和谐与美感。

设计素描不仅仅是对物体形态的直接描绘，更是艺术家运用现代技法，融入个人创意与情感，对对象形象进行创造性再现的过程。设计素描强调的是创造性、实用性、专业性和审美性的高度统一。

1）创造性

设计素描鼓励艺术家突破传统束缚，以新颖的视角和手法探索形态与空间的无限可能，展现独特的艺术个性与风格。

2）实用性

与纯艺术素描不同，设计素描往往服务于特定的设计目的，如产品设计、环境设计等，因此它更加注重作品的实际应用价值与功能性。

3）专业性

设计素描要求艺术家具备扎实的专业知识和技能，能够准确理解并表达客观对象的结构、比例、材质等要素，以满足专业设计的需求。

4）审美性
作为艺术的一种表现形式，设计素描同样追求视觉上的和谐与美感，通过线条、色彩、构图等元素的精心安排，营造出令人愉悦的审美体验。

综上所述，设计素描是现代素描艺术的重要分支，它以创造性为核心，融合了实用性、专业性和审美性等多重特点，展现了素描艺术在新时代背景下的无限魅力与广阔前景。

4. 设计素描的教学目的

在设计教育的广阔天地中，"设计素描"作为一门基础而核心的课程，承载着培养学生综合艺术素养与专业技能的重要使命。其教学目的不仅局限于技巧的传授，更在于激发学生的创造力、提升审美水平，并塑造出敏锐、深刻的视觉思维。以下是对设计素描教学目的的多维度解析。

1）培养视觉的敏锐观察能力

设计素描的首要任务是训练学生拥有一双能够捕捉世界之美的眼睛。这不仅仅是简单地看到物体的轮廓与色彩，更是要能够敏锐地感受到物体的形态、质感、光影变化及它们之间的空间关系。通过大量的观察练习，学生将学会如何在平凡中发现不平凡，为后续的设计创作积累丰富的视觉素材与灵感。

2）培养分析、理解及记忆能力

设计素描不仅仅是对物体外形的描摹，更是一个需要深入分析与理解的过程。学生需要学会从多个角度审视对象，分析其结构、比例、透视等要素，并理解这些要素如何共同作用于整体形态之中。同时，良好的记忆能力也是必不可少的，它有助于学生快速捕捉并记住观察到的细节，为创作提供丰富的参考与依据。

3）培养熟练表达视觉信息的能力

"设计素描"是一门实践性很强的课程，它要求学生能够将观察到的视觉信息转化为具有表现力的素描作品。这一过程中，学生需要掌握线条、明暗、色彩等素描语言，学会运用这些语言来塑造形体、表达情感、营造氛围。通过不断的练习与探索，学生将逐渐培养出熟练表达视觉信息的能力，为未来的设计实践打下坚实的基础。

4）培养较高的艺术鉴赏能力与审美判断能力

设计素描的教学目的还旨在提升学生的艺术修养与审美水平。通过欣赏与分析大师的作品，学生可以感受到不同风格、不同流派的魅力所在，学会从不同的角度审视与评价艺术作品。同时，学生还需要培养自己的审美判断能力，学会从纷繁复杂的艺术作品中筛选出真正有价值、有深度的作品进行学习与借鉴。这种能力的培养将使学生在未来的设计生涯中保持敏锐的审美触觉与独到的艺术见解。

综上所述，设计素描的教学目的是多维度的、全方位的。它不仅关注学生的技能提升与知识积累，更重视其分析、理解、记忆、表达与艺术鉴赏能力的培养与塑造。通过这些教学目的的实现，设计素描将为学生开启一扇通往艺术设计世界的大门，引领他们在探索与创造的道路上不断前行。

学生在经过"设计素描"课程的培训后，绘制的作品如图 3.1 和图 3.2 所示。

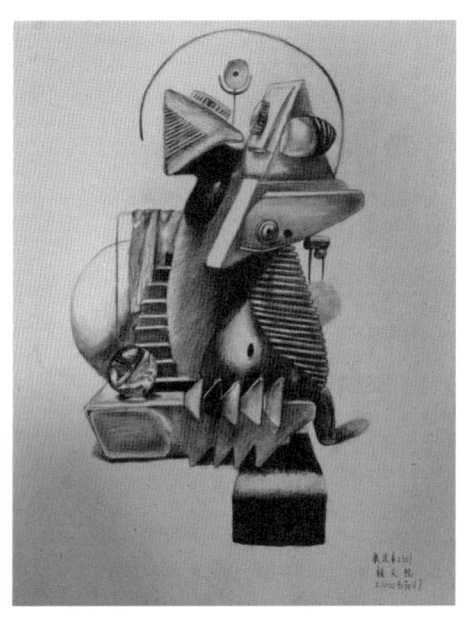

《空间》（杨文锐）

图 3.1

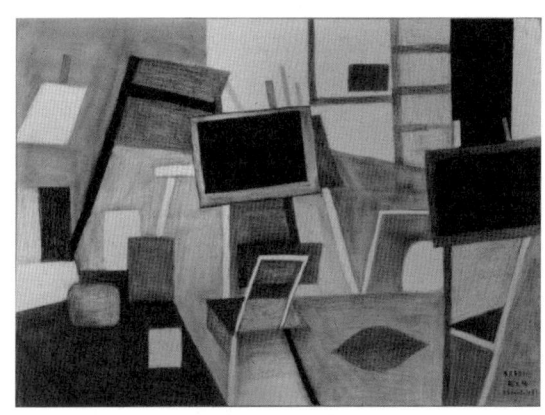

《画室》（杨文锐）

图 3.2

5. 现代及后现代艺术对艺术设计的深远影响

1）题材的解构与重构

在现代及后现代艺术的影响下，艺术设计不再拘泥于特定的题材或主题，而是将这些元素视为艺术家手中灵活的道具。艺术家通过重新组合、改造这些题材，赋予其全新的意义和价值。这种对题材的解构与重构，打破了传统艺术的束缚，强调了原创力和自由表达的重要性。行动绘画、即兴绘画等艺术形式因此得到了广泛的认可，它们鼓励艺术家在创作过程中即兴发挥，追求个性与独特性。

2）材料的多样性与创新性

现代及后现代艺术强调艺术实践的多样性和创新性，促使艺术设计领域广泛运用多种材料进行创作。这些材料不仅包括传统的画布、颜料等，还涵盖了各种非传统媒介，如塑料、金属、布料等。这些材料的多样性不仅拓展了艺术的表现领域，还在视觉上增加了丰富的质感，使观众能够更全面地感受作品的魅力。

3）潜意识的探索与表达

现代及后现代艺术珍视潜意识中的梦幻与臆想，将其视为反理性主义的旗帜，与现实主义形成鲜明对比。在艺术设计中，这种对潜意识的探索与表达成为一种重要的创作手法。艺术家通过深入挖掘自己的潜意识世界，将那些看似荒诞不经的想法转化为具有深刻内涵的艺术作品，从而引发观众的共鸣与思考。

4）精神的追求与自然的和谐

现代及后现代艺术还追求精神的净化和与自然的默契。在艺术设计作品中，这种追求表现为对深奥哲理性和神秘宗教情感的探索。艺术家通过作品传达对生命、宇宙等宏大议题的思考，同时强调与自然界的和谐共生，以此激发观众对精神层面的追求和反思。

5）创作过程的保留与偶然性的价值

现代及后现代艺术鼓励保留创作过程中留下的痕迹，甚至将无意识的"破坏"造成的偶然性视为作品的宝贵内容。这种创作理念打破了传统艺术对完美和精确的追求，强调了创作过程的随机性和不可预测性。在艺术设计领域，这种观念促使艺术家更加关注创作过程中的每一个细节和变化，从而创作出更加生动、真实的作品。

6）架上绘画的突破与现成物的利用

现代及后现代艺术突破了传统架上绘画的限制，鼓励艺术家用现成物表达思想和观念。这些现成物成为了观念的替代物和延伸的画笔，被视为具有艺术价值的作品。在艺术设计领域，这种观念促使艺术家更加关注日常生活中的物品和现象，从中寻找创作的灵感和素材，从而创作出更加贴近生活、具有时代感的作品。

7）对古典艺术的反思与批判

现代及后现代艺术对古典艺术进行了深刻的反思与批判，试图抹平崇高与平庸之间的界限。在艺术设计领域，这种观念促使艺术家更加关注作品的内在价值和意义，而不是简单地追求形式上的完美和崇高。同时，艺术家也通过对古典艺术的反思和重构，创作出具有时代精神和个人特色的新作品。

相关作品欣赏如图 3.3 所示。

案例分析

对图 3.4 所示的作品进行画面分析。

这幅学生作品使用炭笔绘制，简洁的色彩不仅突出了线条与形状的纯粹性，也增强了画面的表现力。学生运用几何形状（如矩形等）和不规则形状，通过它们之间的巧妙组合与排列，构建出一个既混乱又和谐的视觉场景。这些形状没有明确的边界，相互渗透、重叠，形成了一种独特

图 3.3　　　　　　　　　　　　　学生作品

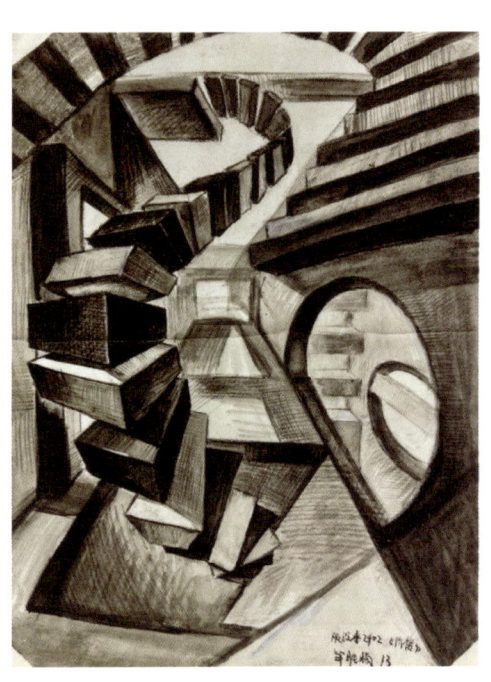

图 3.4　　　　学生作品

的空间感。同时，线条的运用也极为自由，既有直线也有曲线，它们或粗或细，或长或短，共同构成了画面的节奏与韵律。

尽管画面中没有明确的人物或动作，但通过几何形状和线条的巧妙组合，传达了一种深刻的寓意。这些几何形状和线条既可能是自然万物，也可能是人类内心复杂的情感与思想。它们之间的混乱与无序，或许反映了现实世界的复杂多变；而内在的和谐感，则可能是学生对宇宙秩序、

生命本质的一种深刻领悟。此外，作品还可能蕴含着保罗·克利对艺术、生活、自然及人类存在等问题的哲学思考。

6. 设计素描基本元素语言的表现

【设计素描基本元素语言】

设计素描基本元素语言作为设计师思维与灵感的视觉化桥梁，是创意构思与物质形态之间的精妙转换。它不仅是设计师内心世界的直观映射，也是信息传递与连接情感的强有力工具。在这一视觉符号体系中，点、线、面等基本元素扮演着至关重要的角色，它们通过巧妙的组合与编排，实现了从抽象思维到具象形态的精彩跨越。

在丰富多彩的艺术造型领域中，点、线、面等是视觉艺术的基石。无论是古典绘画的细腻描绘，还是现代素描的简约概括，抑或是数字艺术的创新探索，这些基本元素都以独特的形态与组合方式，展现着艺术的无穷魅力。它们不仅是绘画学习的基础，更是艺术创作中不可或缺的表达手段。下面介绍下点、线、面的思考与训练。

1）点的思考与训练

在设计素描的广阔舞台上，"点"作为最基本的元素之一，是视觉探索的起点与灵感的源泉。它虽微小，却蕴含着无限的可能与力量。在设计素描中，点不仅仅是形态上的简单标记，更是情感与创意的载体。通过不同的位置、形状、大小及排列方式，点能够激发观者的无限遐想，营造出独特的视觉氛围与心理感受，如图3.5所示。

图3.5

（1）深入理解点的本质

点，作为视觉艺术的基本单位，其意义远超过形态本身。它可以是具象的圆点、方点，也可以是抽象的视觉焦点、节奏的起点。理解点的多重属性与功能，是运用点进行创作的关键。

（2）探索点的表现力

通过强化、夸张、变形等艺术手法，点能够展现出丰富的表现力与感染力。在画面中，点可以单独成趣，成为视觉焦点，也可以与其他元素相互呼应，共同编织出富有韵律与节奏感的画面效果。

（3）实践点的运用

在设计素描的训练中，应重视对点的敏感度与掌控力的培养。通过大量的实践练习，掌握点的不同表现方式及其在画面中的作用，从而灵活运用点来传达设计理念与情感色彩。这不仅有助于提升个人的绘画技能，更为后续线、面等基本元素的学习与运用打下坚实的基础。

2）线的思考与训练

在视觉艺术的浩瀚宇宙中，线是极具表现力的元素，如同灵魂的笔触，勾勒出世界的轮廓，传递着无尽的情感与思想。它不仅是素描语言的精髓，更是艺术家与观者心灵沟通的桥梁。

线，以它千变万化的姿态，赋予画面丰富的层次与情感。无论是直线还是曲线，平行还是交错，细腻还是粗犷，每一种线都承载着独特的视觉语言和情感色彩。直线稳定且明确，传达出坚定与秩序；曲线流畅且柔美，展现出温婉与和谐，如图3.6所示。艺术家通过恰当运用这些线，创造出既符合物体特征又富含个人情感的画面效果。

图3.6

（1）线的表现力深化

线的表现力在于它能够穿透物体的表象，直击其内在的结构与情感。通过线的疏密、虚实、强弱等变化，艺术家能够构建出物体的立体感与空间感，使画面充满生机与活力。同时，线的流动与节奏，还能引导观者的视线，使其沉浸在艺术家所营造的视觉盛宴之中。艺术家需深入研究线的表现技法，以精准而富有情感的笔触，赋予线生命。

(2）线的情感传达艺术

线不仅是物体的再现，更是艺术家情感的流露。欢快跳跃的线，如同欢快的乐章，传达出艺术家内心的喜悦与自由；而沉重压抑的线，则如同低沉的音符，透露出艺术家的忧虑与沉思。艺术家需学会运用线来传达自己的主观情感与审美追求，使画面成为自己心灵的镜像，与观者产生共鸣。

（3）线的思考与系统训练

为了更好地掌握和运用线，艺术家需进行深入的思考与系统训练。首先，需培养对线的敏锐感知力，学会从自然与生活中汲取灵感，发现线的美与变化。其次，需通过大量的实践练习，掌握不同线的表现技法与运用规律，提升自己对线的驾驭能力。最后，需注重线与情感的融合，尝试将个人的情感与审美追求融入线中，使画面更加生动感人。通过不断思考与训练，艺术家将能够运用线这一神奇的语言，创作出更多具有艺术感染力的作品。

3）面的思考与训练

在素描艺术的广阔天地里，面作为点与线的延伸与融合，不仅是画面构成的基本骨架，更是情感表达与审美创造的广阔舞台。面以其多变的形态、丰富的层次和深刻的情感内涵，成为设计素描基本元素语言中不可或缺的重要内容，如图 3.7 所示。

图 3.7

（1）面的情感传达

面在素描中不仅是形态的堆砌，更是情感的载体。艺术家通过对面的塑造、光影的处理及质感的刻画，能够细腻地传达出对物体的独特感知力与深厚情感。不同形状、大小、质感的面，能够激发观者不同的情感共鸣，营造出或宁静致远，或激情澎湃的视觉氛围。

（2）面的表现方法

① 面与面的穿插与重叠。

通过不同面之间的巧妙穿插与重叠，可以创造出丰富的层次感和空间深度。这种手法不仅增强

了画面的立体感，还引导观者的视线在画面中自由穿梭，感受画面的动态与韵律。

② 大小面的对比与组合。
大面与小面的对比运用，能够形成鲜明的节奏感与视觉冲击力。大面作为画面的主体，稳定而庄重；小面则作为点缀与补充，灵活多变，为画面增添生动与活力。两者相辅相成，共同构建出和谐统一的画面效果。

③ 平面与立体面的互构。
素描虽以二维形式呈现，但学习者可通过光影、透视等手法，巧妙地营造出平面与立体面相互交织的视觉效果。这种互构不仅增强了画面的空间感，还使观者在二维平面上体验到三维世界的深度与广度。

④ 实面与虚面的互映。
实面以其明确、坚实的形态给人以稳定感与力量感；而虚面则以其模糊、含蓄的特质，为画面增添一份神秘与遐想。两者相互映衬，虚实相生，使画面更加引人入胜，充满艺术魅力。

(3) 面的训练与提升
为了更好地掌握和运用面的表现方法，学习者需进行系统的训练与不断的提升。具体而言，可从以下几个方面入手。

① 加强观察与分析能力。
深入观察物体的形态、结构与光影变化，理解面的构成原理与变化规律。通过对比，分析不同物体的面形特征，培养敏锐的审美观察力。

② 多样化实践练习。
尝试运用不同的面表现方法进行创作实践。通过大量的练习，熟悉各种面的塑造技巧与光影处理方法，形成自己的艺术语言与风格。

③ 注重整体效果把控。
在创作过程中，始终关注画面的整体效果与情感传达。通过不断调整与优化面的布局、大小、质感等要素，使画面达到情感饱满、和谐统一的艺术效果。

④ 持续学习与反思。
保持对素描艺术的热爱与追求，不断学习新的表现方法与创作理念。同时，对自己的作品进行客观的评价与反思，总结经验，不断提升自己的艺术水平与创作能力。

学习测评

<table>
<tr><td colspan="6" align="center">学习计划表</td></tr>
<tr><td rowspan="2">学习目标</td><td colspan="5">1. 了解设计素描的概念。
2. 了解设计素描的背景与教学目的。
3. 了解设计素描基本元素语言的表现</td></tr>
<tr></tr>
<tr><td rowspan="3">课前预习</td><td>项目</td><td>设计素描的概念</td><td>设计素描的背景与教学目的</td><td colspan="2">设计素描基本元素语言的表现</td></tr>
<tr><td>预习时间</td><td></td><td></td><td colspan="2"></td></tr>
<tr><td>预习结果</td><td colspan="4">1. 疑难程度：
2. 问题总结：</td></tr>
<tr><td rowspan="3">课中实训</td><td>实训目标</td><td colspan="4">1. 能够掌握设计素描的概念。
2. 能够掌握设计素描的背景。
3. 能够掌握设计素描的教学目的。
4. 能够掌握设计素描基本元素语言的表现</td></tr>
<tr><td>实训准备</td><td colspan="4">1. 铅笔、素描纸、橡皮。
2. 画架、画板</td></tr>
<tr><td>实训项目</td><td>标准描述</td><td>优　　良　　中</td><td>较差</td><td>差</td></tr>
<tr><td rowspan="2">课后复习</td><td>复习时间</td><td colspan="4"></td></tr>
<tr><td>复习结果</td><td colspan="4">1. 掌握程度：
2. 疑点、难点归纳：</td></tr>
<tr><td colspan="2">巩固与练习</td><td colspan="4"></td></tr>
<tr><td colspan="6">知识回顾（绘制本节知识关系图）</td></tr>
</table>

注：实训项目"大卫头像设计素描"

3.2 创意素描

学习目标

创意素描	知识点	抽象二维和三维空间创意素描、线条转换、平面图转移、形态转换
	教学目标	创意激发与想象力培养
		培养情感表达与审美意识
		培养文化传承与创新能力
		培养实验精神与解决问题的能力
		提高团队合作与沟通能力
		培养批判性思维与自我反思能力

课堂组织

教学环节	教师活动	学生活动
课前		
发布任务、自主学习及前测	1. 上传创意素描表现示范视频。 2. 发布学习任务：课前自主学习创意素描表现等相关内容。 3. 确定该项目的内容，初步分析创意素描表现要点并在线提出问题。 4. 教师关注学生在学习平台上的学习情况，及时督学，通过平台可查看学生任务完成情况并打分，了解学情	1. 学生自主学习，通过观看学习平台及资源库中的视频、图片等资源，以及网络查询等完成任务，初步分析创意素描表现形式并发布到学习平台上。 2. 以小组进行学习并讨论。 3. 完成自学检测
课中		
课前自主学习情况反馈	教师点评平台上传的作业，进行平台统计数据分析	学生在平台上展示作业的完成情况
课程导入	创意是现代设计素描最重要的特征之一。在基础素描学习阶段，如果只是进行传统的简单实物描摹和机械、写实性的素描训练，就会使人缺乏积极的思考和创新，缺乏设计意识，学习的面就会越来越窄。为此，从素描学习的开始，就必须注重创意素描的表现和具体训练方法	分析案例，引起共鸣
学习目标确立	1. 掌握抽象二维和三维空间创意素描的表现。 2. 掌握创意素描线条、平面图和形态转换	确立本节课学习目标

续表

教学环节	教师活动	学生活动
参与式学习过程	发布如下任务。 1. 以一组静物做拆解重组创造新的画面。 2. 主题创意素描练习，结合本专业进行素描设计创作（如文案、草图、作品、延展设计）。 教师给出案例，并提出问题	学生带着问题分析案例，进行小组讨论
	请小组将讨论结果提交到平台，并进行小组展示	小组展示，组间互评
	教师针对小组分析结果进行点评，并总结分析内容	分析自己在分析方案过程中出现的问题，正确认知分析内容
	针对创意素描表现中的难点，请教师进行示范	对照创意素描表现，认真观看教师现场讲解示范
	和学生一起分析案例，寻找解决教学难点的突破口	作品展示，小组同学间互相点评、纠错
	分析学生所画作品，确定教学难点	完成正确的创意素描表现形式，并分析绘画要点
	阶段性测试：教师发布阶段性测试任务，根据给出案例，分小组分析创意素描表现形式	各小组领取到不同的任务模块，进行创意素描表现
展示点评	作品展示，学生互评，教师分析点评	利用信息化评分软件对学生整堂课的表现作出评价，及时记录反馈，便于学生找差距，再提高
总结及布置课后任务	1. 教师对本次课进行总结。 2. 强调作为环境影响评价工作人员，一定要养成遵纪守法、科学严谨的工作态度。强调团队协作的重要性	1. 坚定学生的"遵纪守法、科学严谨、准确无误"的职业精神。 2. 学生综合评价考核结果
课后		
课后拓展	教师布置课后拓展任务	1. 课中内容强化总结。 2. 完成平台任务，将心得体会上传至学习平台，在平台展开讨论。 3. 完成下次课课前任务，并填写预习指导

3.2.1 创意素描语言表现

在艺术的广袤领域中,创意素描以其独特的语言表现脱颖而出,它不仅是技巧的展现,更是情感与思想的深刻交流。这一节将深入探讨创意素描如何打破传统束缚,通过创新的线条运用、巧妙的构图设计及多维度的形态探索,构建出一个既具个性又富含深意的艺术世界。

1. 创意素描的核心价值

创意素描的核心在于"创意"二字,它强调的是对传统素描边界的拓展与超越。在这一过程中,学生不再仅仅是模仿现实,而是被鼓励去挖掘内心深处的情感、理念与想象,通过素描这一媒介,将这些抽象元素转化为具体而生动的图像。这一过程不仅培养了学生的创新思维,还极大地提升了他们的艺术表现力和情感传达能力。

【创意素描语言表现】

2. 素描语言的创意运用

1)线条的灵动探索

线条是创意素描的基本语言,创意素描鼓励学生尝试各种线条形态——从流畅柔美到粗犷不羁,从精准细腻到随意挥洒。通过这些线条的变化,学生可以自由地表达内心的情感波动和创作激情,使作品充满动感和生命力。

2)平面的巧妙布局

布局是创意素描的重要组成部分。学生需要学习如何运用对比、平衡、重复等视觉元素,在二维平面上创造出富有层次感和节奏感的画面。通过巧妙的布局设计,学生可以引导观者的视线流动,增强作品的叙事性和感染力。

3)立体形态的创意变换

虽然素描本质上是二维的,但创意素描鼓励学生通过光影、透视和形态上的创新,营造出三维的视觉效果。这种立体感的探索不仅丰富了画面的表现力,还使学生能够更好地理解和表现物体的本质特征。

3. 技法与情感的融合

在创意素描的实践中,学生需要掌握多样化的素描技法,如粗犷的线条勾勒、细腻的层次过渡,以及富有张力的形态塑造等。这些技法的运用不仅是为了表现物体的外在形态,更是为了传达作者的情感与思想。通过不断的练习与探索,学生将逐渐学会如何将抽象的思维转化为具象的图像,使作品成为情感与思想的真实写照。

创意素描语言表现是一个充满挑战与机遇的过程。它要求学生在掌握基本技法的同时,不断挖掘内心的创造力与想象力,将个人的情感、理念与主题等深层次元素融入作品中。通过这一过程,学生不仅能够提升自己的艺术修养和表现能力,还能够在艺术的道路上走出一条属于自己的独特之路。

3.2.2 抽象二维空间创意素描的表现

抽象二维空间创意素描的精髓在于以二维平面为舞台，深刻挖掘并展现艺术家的内在世界——意识、情感、思想及深邃的艺术理念。这一艺术实践，是对具象形态的勇敢超越，是抽象思维在画布上的自由舞蹈，最终编织出一幅幅意象丰富、意境深远的视觉诗篇。

1. 抽象二维空间创意素描的核心要义

1）超越表象，追求内在精神

其核心，首先在于对传统写实绘画的深刻反思与超越。它摒弃了对客观世界的直接模仿，转而向内探索，致力于挖掘并表达艺术家的主观情感、独特视角及深层次的精神追求。在抽象的世界里，每个笔触、每条线、每块色彩，都是艺术家内心世界的外化，是精神与情感的直接对话。

2）视觉语言的自由构建

抽象二维空间创意素描的另一大特色，在于其视觉语言的自由构建与无限拓展。艺术家不再受限于传统的绘画规则与技法，而是将点、线、面这些基本元素视为自由表达的工具，通过它们之间的巧妙组合与变化，创造出前所未有的视觉形态与空间感受。这种自由与开放，不仅赋予作品独特的视觉冲击力，更使其蕴含了丰富的内涵与深意。

3）情感与理念的视觉转化

在抽象二维空间创意素描中，艺术家的情感与理念被赋予视觉形态，成为作品不可分割的一部分。艺术家通过抽象的手法，将内心的波澜、思考的火花、情感的波动转化为具体的视觉符号，使观者在欣赏作品的同时，能够感受到一种超越语言与文字的情感共鸣与思想碰撞。这种转化，不仅增强了作品的感染力与震撼力，更使其成为艺术家与观者之间心灵沟通的桥梁。

综上所述，抽象二维空间创意素描以其独特的艺术魅力与深刻的精神内涵，成为当代艺术领域中的一颗璀璨明珠。它鼓励艺术家勇于探索、敢于创新，以无限的想象力与创造力，在二维平面上绘制出属于自己的艺术宇宙。

2. 抽象二维空间创意素描的训练步骤

1）汲取灵感与内心潜想

首先，学生需从丰富多彩的现实生活中汲取灵感，但关键在于要超越表面的复制，深入内心进行潜想。这意味着要将观察到的物体转化为个人化的感受、联想与想象。通过这一过程，学生将培养对现实的独特感知力，为抽象创作注入丰富的情感色彩和打下深刻的认知基础。

2）主动性解构与重构

随后，学生需主动地对内心构建的图景进行解构与重构。这一步骤要求学生勇于打破常规，将

复杂的物体拆解为基本元素，如形状、色彩、质感等。接着，通过创造性的思维过程，将这些元素重新组合，以形成全新的、富有表现力的抽象形态。这一过程不仅锻炼了学生的分析能力，还促进了创新思维的发展。

3）形态再造与构成的探索

在解构与重构的基础上，学生需要进一步探索形态再造与构成的无限可能。这包括尝试用不同的线条、形状、色彩组合，以及运用空间布局、对比与平衡等构成原理，创造出独特的视觉效果。在这一过程中，学生逐渐形成自己的艺术语言和风格，使作品既符合艺术规律，又充满个性魅力。

4）深化抽象表达，实现心灵共鸣

最终，学生需致力于将作品推向抽象表达的更高境界，实现从具象到抽象的完美过渡。这要求学生不仅要在形式上摆脱具象的束缚，还要在思维方式和审美观念上实现深刻的变革。在创作过程中，学生应努力追求那种超越物质世界、触及心灵深处的视觉体验。通过抽象的语言，学生能够让作品传达出更为复杂、深邃的情感与思想内涵，引发观者的共鸣与思考。

通过以上四个步骤的训练，学生将逐渐掌握抽象二维空间创意素描的核心技巧与创作方法，为未来的艺术探索奠定坚实的基础。

相关作品欣赏如图3.8所示。

图3.8

3.2.3 抽象三维空间创意素描的表现

抽象三维空间创意素描通过挑战传统美学框架，重新定义了现实与抽象的边界。艺术家们在这一领域中，不仅运用现代艺术手法，更融合了对世界的深刻洞察力与独特感知力，从而创造出令人叹为观止的三维抽象世界。

1）超越现实的抽象维度构建

在抽象三维空间创意素描发展的起始阶段，艺术家如同探险家一般，深入现实世界的每一个角落，寻找那些能够激发灵感的具象形态。这些形态可能源自自然界的壮丽景观，也可能蕴含于人类文明的细微之处。通过对这些形态的敏锐捕捉与深刻体验，艺术家们开始了一场从具象到抽象的视觉旅行。他们不仅观察形态的表面特征，还深入挖掘其内在的本质与灵魂，为后续的抽象创作积累了丰富的素材与灵感源泉。

2）由表及里的深度剖析与重构

随着对具象形态的深入观察，艺术家们开始运用抽象思维这把钥匙，开启了形态内在世界的探索之门。他们不再满足于对表象的简单复制，而是致力于通过概括、分析与归纳等手法，剥离形态的非本质元素，提炼出最能体现其本质特征的抽象元素。这一过程如同炼金术一般，将形态中的杂质去除，留下最纯净、最具有表现力的部分。艺术家们以这些抽象元素为基石，开始构建自己的抽象三维空间，赋予其独特的结构与形式感。

3）创造性结构组合的无限可能

在掌握了丰富的抽象元素之后，艺术家们的创造力得到了充分的释放。他们如同魔法师一般，将这些看似无关的元素进行巧妙的排列组合，创造出既符合艺术规律又充满个性魅力的抽象三维结构。这些结构组合不仅具有视觉上的冲击力与美感，更蕴含着艺术家对世界的独特理解与深刻感悟。它们超越了现实世界的束缚，构建了一个充满想象力与可能性的抽象世界，让观者在惊叹之余，也能感受到艺术家所传达出的深刻情感与思想内涵。

4）具象与抽象、意象的交融与升华

最终，抽象三维空间创意素描实现了从具象到抽象、再到意象的华丽转身。这一过程不仅仅是艺术形式的演变，更是艺术家思维方式与审美观念的深刻变革。艺术家们通过抽象三维空间的创造，不仅打破了具象与抽象的界限，更在两者之间架起了一座桥梁，让观者能够在具象与抽象之间自由穿梭，感受艺术的无限魅力。在这个充满意象的抽象世界中，观者不仅能够领略到艺术家所创造的视觉奇观，更能体验到一种超越物质世界的精神震撼与心灵共鸣。

相关作品欣赏如图 3.9、图 3.10 所示。

【设计素描空间】

【设计素描抽象
二维空间创意】

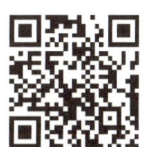
【设计素描抽象
三维空间创意】

图 3.9

图 3.10

3.2.4 创意素描线条转换训练

创意素描线条转换训练是一项旨在激发学生的创造性思维与提升绘画技巧的综合教学活动。通过深入分析并转化原画或原物体的线条元素，学生将学会运用多样化的线条技巧与组合策略，创作出独具新意的艺术作品。此训练不仅深化了学生对线条艺术性的认识，还极大地促进了其创造力和艺术表现力的发展。

1. 训练目标

1）增强线条表现力

使学生能够灵活运用线条的软硬、粗细、虚实、形状等变化，掌握线条间的相互穿插与布局规律，以丰富画面的层次感和视觉效果。

2）培养创新思维

鼓励学生跳出传统框架，对原作的构成元素进行创造性改造，培养其独立思考、创新构思的能力。

3）提升绘画技能

通过实践锻炼，提高学生的观察力、分析力、构图技巧及技法运用能力，为其艺术之路奠定坚实的基础。

2. 训练步骤

1）观摩与感悟

展示一系列经典或优秀的素描作品，引导学生细致观察作品中的线条运用、构图特点及情感表达，激发学生的创作灵感和兴趣。

2）构思与规划

鼓励学生根据观摩所得，构思自己的创意方案。在此过程中，指导学生如何分析原作的线条元素，思考如何通过变换线条的表现形式、排列组合等方式，创造出新的视觉效果和主题意义。

3）技法实践与探索

学生依据自己的构思，进行线条转换的技法实践。尝试使用不同的线条风格（如流畅、顿挫、曲折等）、粗细变化、疏密布局等，以及创新的线条排列组合方式，逐步构建出具有个人特色的画面，如图 3.11 所示。

【创意素描线条转换】

图 3.11

4）效果评估与反馈

完成作品后，组织学生进行自评与互评，分享创作过程中的心得体会。教师则针对每个学生的作品给予具体、建设性的反馈，指出其优点与改进方向，促进学生的持续进步。

3. 注意事项

1）尊重原作精神

在转换过程中，保持对原作艺术价值的尊重，确保创新不脱离原作的基本精神和情感表达。

2）鼓励尝试

为学生提供一个开放、包容的创作环境，鼓励其大胆尝试新的表现手法和线条排列组合方式，即使失败也是成长的一部分。

3）注重细节处理

强调线条细节的精准把握对于提升画面品质具有重要作用，引导学生耐心、细致地雕琢每一条线。

4）培养耐心与毅力

创意素描线条转换训练需要长时间的实践和反复推敲，引导学生保持耐心和不断努力，享受创作过程中的乐趣与成就感。

案例分析

对图 3.12 所示的作品进行画面分析。

图 3.12

1. 作品概述

这幅黑白素描作品以其独特的视觉表现力和复杂的乐器构图，展现了作者对美学和构图的深刻理解。通过简单的黑白对比，作者成功地捕捉到了形体结构的精密与宏大，创造出一种既真实又超现实的视觉体验。

2. 创意解析

1）视觉中心的设计

作品的核心在于画面中心的圆形结构，这一设计不仅吸引了观者的第一注意力，也成为整个构图的支撑点。小圆孔和中央凸起的设计，不仅增加了结构的层次感，也暗示了内部的运作机制，激发观众对形体构图的好奇心和探索欲。

2）细节与整体的和谐
通过巧妙的排列组合，作品既展现了形体结构系统的复杂性，又保持了整体画面的平衡与和谐。这些细节的精准描绘，不仅体现了作者的精湛技艺，也增强了作品的艺术感染力。

3）黑白灰的运用
选择黑白灰作为主色调，使得这幅作品具有独特的艺术韵味。黑白对比强烈，增强了画面的视觉冲击力；而灰色调的过渡，则使得各个部分之间的关系更加微妙而丰富。这种色彩运用方式，不仅突出了机械结构的质感，也赋予作品更多的想象空间和解读角度。

4）混乱与有序的哲学思考
虽然画面中的形体结构看似杂乱无章，但仔细观察后却能发现其内在的逻辑和秩序。这种混乱与有序的并存，不仅反映了现实世界中形体结构系统的复杂性，也寓意着人类在追求科技进步和秩序建设过程中所面临的挑战与矛盾。这种哲学思考，使得这幅作品具有了更深层次的内涵和意义。

3. 艺术效果与评价
这幅黑白素描作品以其独特的创意和精湛的技艺，成功地吸引了观众的目光并激发了他们的思考。在视觉上，它给人一种强烈的冲击力和美感享受；在思想上，它引人深思，促使观众反思科技与人类社会的关系以及科技进步的意义所在。

综上所述，这是一幅充满艺术魅力和思想深度的创意素描佳作，值得我们去细细品味和深入思考。

3.2.5 创意素描平面图转换训练

创意素描平面图转换训练，是一场视觉与思维的双重探险。它邀请学生踏入一个充满无限可能的艺术领域，通过将三维世界的丰富层次与细节巧妙地转化为二维平面的独特语言，展现个人对美的独特见解与创造力。这不仅仅是一次绘画技巧的磨炼，更是一场关于观察、思考、创新与表达的深度对话。

1. 训练目标
1）熟练掌握平面转换技艺
学生能够熟练掌握将复杂三维画面简化为富有表现力的二维平面作品的方法，包括精准提炼关键元素、巧妙调整比例关系、灵活运用对比与平衡等设计原则。

2）激发创新思维
鼓励学生跳出常规思维框架，以新颖的视角审视原作，通过独特的构图、色彩运用和表现手法，为作品赋予全新的生命力和艺术价值。

3）提升审美素养

通过深入剖析优秀平面作品，培养学生的审美感知力，使其能够敏锐捕捉并欣赏作品中的美学元素，进而指导自己的创作实践。

2. 训练步骤

1）观摩与感悟

精选一系列具有启发性的原画或物体作为学习材料，引导学生细致观察其形态、色彩、纹理等特征，感受背后的情感与故事，为后续的转换工作奠定感性基础。

2）构思与策划

在充分理解原作的基础上，学生需展开丰富的想象力，构思如何将三维画面转化为二维平面作品。此阶段应重点关注平面的布局、元素的取舍、色彩的运用及整体氛围的营造。

3）技法实践与探索

学生运用素描工具，结合所学技法，将构思转化为具体的平面作品。在创作过程中，鼓励学生大胆尝试不同的线条风格、形状组合和色彩搭配，以展现个人风格和创意特色。

4）效果评估与反思

完成作品后，组织学生进行作品展示与互评，分享创作心得体会。教师则根据作品的创意性、技术性和审美性等给予综合评价，并提出具体的改进建议。同时，引导学生进行自我反思，总结成功经验与不足之处，为未来的创作提供借鉴。

3. 注意事项

1）尊重原作精髓

在转换过程中，要尊重原作的独特魅力和艺术价值，避免过度解读或歪曲原作意图。

2）鼓励创意冒险

鼓励学生勇于尝试新的创意点和表现手法，即使结果不尽如人意也是宝贵的探索过程。

3）注重细节处理

平面的每一个元素、每一条线都承载着作品的情感与意义，因此要注重细节的精雕细琢，使作品更加完美。

4）持续学习与进步

创意素描平面图转换训练是一个不断学习和成长的过程，学生应保持对艺术的热爱与追求，持续提升自己的创作能力和艺术修养。

相关作品欣赏如图 3.13 所示。

图 3.13

3.2.6　创意素描形态转换训练

创意素描形态转换训练，作为艺术教育中的重要环节，旨在激发学生的创造力与审美潜能。通过这一训练，学生将学会在形态的自由转换间寻找灵感，于概括与提炼中领悟造型艺术的真谛，进而提升个人的艺术感知力与创造力。这不仅是一场视觉的盛宴，更是一次心灵的启迪。

1. 训练目标

1）激发创新思维

鼓励学生跨越传统界限，勇于探索形态转换的新路径，激发其无限的想象力与创造力。

2）强化造型能力

通过实践，提升学生的造型概括力与归纳能力，使其能够精准捕捉并表达形态的独特韵味与物体的本质特征。

3）提升审美素养

引导学生在形态转换的过程中，深入体会形态的美感与和谐，培养其高雅的艺术品位与审美鉴赏能力。

2. 训练步骤

1) 观摩与解析

精选一系列经典素描作品或客观对象作为教学素材,引导学生细致观察,深入分析其形态构成、比例关系及审美特色,为形态转换奠定基础。

2) 创意构思

在观摩与解析的基础上,学生需发挥个人想象力,进行形态转换的创意构思。此阶段,鼓励学生大胆尝试,对原形态进行巧妙的概括、归纳与变形,创作出既保留原有意图又充满新意的形态作品。

3) 技法实践

学生运用素描工具与技法,将创意构思转化为具体的形态作品。在创作过程中,应注重线条的流畅性、形态的准确性及整体画面的和谐统一,力求达到形神兼备的艺术效果。

4) 反思与提升

完成作品后,组织学生进行自我反思与互评,分享创作心得体会。教师则根据学生的作品给予针对性的反馈与指导,帮助学生总结经验教训,明确改进方向,进一步提升其创作水平。

3. 注意事项

1) 保持形态精髓

在形态转换过程中,要尊重并保留原形态的核心特征与审美价值,避免过度扭曲或失去原有意图。

2) 融合创意与实用

形态转换不仅要富有创意性,还应考虑其实用性与可实施性,确保作品既美观又具有实际意义。

3) 培养敏锐观察力

形态转换离不开对形态的深入观察与分析,因此要注重培养学生的观察力与感知力,使其能够捕捉到形态的微妙变化与独特魅力。

4) 鼓励多样化探索

鼓励学生勇于尝试不同的形态转换方式与表现手法,拓宽其创作思路与艺术视野,激发其无限的创作潜能。

相关作品欣赏如图 3.14 所示。

【创意素描形态转换】

图 3.14

3.2.7 创意素描主题表现

创意素描主题表现是艺术创作的灵魂所在,它要求学生以个性为基石,充分发挥想象力与创造力,进行自由而深刻的主题构思与表达。这一过程分为两个主要方面:主题创意与纯形式语言创意。

1. 主题创意

在这一阶段,学生需从外界物体或内在情感中寻找灵感与启发点,通过敏锐的观察与深刻的思考,将这些元素转化为画面意象的构思。学生将学会如何因势利导,利用所掌握的素描语言技巧,将灵感转化为具体、生动的图像,从而实现自由而富有深度的主题性表达。这种表达不仅体现了学生的艺术素养与创造力,更蕴含了他们对世界、对生活的独特理解与感悟。

2. 纯形式语言创意

除了主题创意,创意素描还强调纯形式语言的创新与探索。学生将尝试运用不同的线条、形状、色彩等视觉元素,创造出独特而富有感染力的形式语言。这种纯形式语言创意不仅丰富了素描作品的表现力,更为观众提供了更多的审美体验与思考空间。通过纯形式语言创意的训练,学生将进一步提升自己的艺术感知力与创造力,为未来的艺术创作奠定坚实的基础。

相关作品欣赏如图 3.15 所示。

《抗疫卫士》(郭嘉哲)

图 3.15

【创意素描主题表现】

学习测评

学习计划表								
学习目标	1. 掌握抽象二维和三维空间创意素描的表现。 2. 掌握创意素描线条、平面图和形态转换							
课前预习	项目	线条转换		平面图转换		形态转换		
^^	预习时间							
^^	预习结果	1. 疑难程度： 2. 问题总结：						
课中实训	实训目标	1. 能够掌握抽象二维和三维空间创意素描的表现。 2. 能够掌握创意素描线条、平面图转换。 3. 能够掌握创意素描主题表现方法						
^^	实训准备	1. 铅笔、素描纸、橡皮。 2. 画架、画板						
^^	实训项目	标准描述	优	良	中	较差	差	
^^	^^	以一组静物做拆解重组创造新的画面						
^^	^^	主题创意素描练习，结合本专业进行素描设计创作（如文案、草图、作品、延展设计）						
课后复习	复习时间							
^^	复习结果	1. 掌握程度： 2. 疑点、难点归纳：						
巩固与练习								

知识回顾（绘制本节知识关系图）

项目 4　设计色彩

4.1 色彩认知

学习目标

色彩认知	知识点	认识色彩、色彩的原理
	教学目标	色彩基础理论与混合规律掌握、色彩感知能力训练
		创意思维激发、想象力培养
		色彩应用能力

课堂组织

教学环节	教师活动	学生活动
课前		
发布任务、自主学习及前测	1.上传色彩的两大系别、三要素和混合规律等示范视频。 2.发布学习任务：课前自主学习色彩认知等相关内容。 3.确定该项目的内容，初步了解色彩的基础知识并在线提出问题。 4.教师关注学生在学习平台上的学习情况，及时督学，通过平台可查看学生任务完成情况并打分，了解学情	1.学生自主学习，通过观看学习平台及资源库中的视频、图片等资源，以及网络查询等完成任务，初步分析色彩的原理并发布到学习平台上。 2.以小组进行学习并讨论。 3.完成自学检测
课中		
课前自主学习情况反馈	教师点评平台上传的作业，进行平台统计数据分析	学生在平台上展示作业的完成情况
课程导入	想象一下，当你走进一家咖啡店，暖黄色的灯光洒在木质桌椅上，搭配着深棕色的咖啡豆香气，是不是瞬间感到轻松惬意？再看时尚秀场，模特身着色彩明艳、撞色大胆的服装，瞬间抓住全场目光。还有那些让人过目难忘的品牌 logo，如可口可乐的红色热情奔放，蒂芙尼的蓝色优雅迷人。色彩，这个无处不在的元素，在设计领域究竟有着怎样神奇的魔力？就让我们一同深入探索色彩在设计领域中的应用，揭开它神秘的面纱	分析案例，引起共鸣
学习目标确立	1.了解色彩的应用。 2.了解色彩的混合规律。 3.掌握色彩的两大系别、三要素	确立本节课学习目标

续表

教学环节	教师活动	学生活动
参与式学习过程	发布如下任务。 1. 单个水果色彩写生一张（8K）。 2. 简单组合静物色彩写生。 教师给出案例，并提出问题	学生带着问题分析案例，进行小组讨论
	请小组将讨论结果提交到平台，并进行小组展示	小组展示，组间互评
	教师针对小组分析结果进行点评，并总结分析内容	分析自己在分析方案过程中出现的问题，正确认知分析内容
	针对色彩应用中的难点，请教师进行示范	对照色彩的基础知识，认真观看教师现场讲解示范
	和学生一起分析案例，寻找解决教学难点的突破口	作品展示，小组同学间互相点评、纠错
	分析学生所画作品，确定教学难点	完成正确的色彩应用表现形式，并分析绘画要点
	阶段性测试：教师发布阶段性测试任务，根据给出案例，分小组分析色彩应用表现形式	各小组领取到不同的任务模块，进行色彩应用表现
展示点评	作品展示，学生互评，教师分析点评	利用信息化评分软件对学生整堂课的表现作出评价，及时记录反馈，便于学生找差距，再提高
总结及布置课后任务	1. 教师对本次课进行总结。 2. 强调作为环境影响评价工作人员，一定要养成遵纪守法、科学严谨的工作态度。强调团队协作的重要性	1. 坚定学生的"遵纪守法、科学严谨、准确无误"的职业精神。 2. 学生综合评价考核结果
课后		
课后拓展	教师布置课后拓展任务	1. 课中内容强化总结。 2. 完成平台任务，将心得体会上传至学习平台，在平台展开讨论。 3. 完成下次课课前任务，并填写预习指导

4.1.1 认识色彩

在浩瀚的艺术长河中，色彩始终以其独特的魅力占据着造型艺术的核心地位，正如约翰内斯·伊顿所言，不论造型艺术如何发展，色彩永远是首要的造型要素。随着 21 世纪的到来，一个色彩斑斓的新纪元悄然开启，人们不仅在日常生活中被色彩所包围，更在艺术创作中不断探索色彩的无限可能。色彩，这一视觉语言的重要组成部分，在现代社会中扮演着愈发重要的角色，成为连接人类情感与审美体验的桥梁。

本节旨在引领学生深入探索色彩的奥秘，通过科学而系统的理论指导，帮助学生构建起对色彩全面而深刻的理解，以达到以下目的。

1）掌握色彩学基本原理
通过色彩概论的学习，了解色彩的基本概念、发展历程及在艺术创作与日常生活中的重要性。

2）认识色彩系别与属性
明确色彩的两大系别（无彩色系与有彩色系）及其特性，掌握色彩的三要素（色相、明度、纯度）及其对色彩表现力的影响。

3）理解色彩混合规律
学习色彩混合的基本原理，包括加色混合、减色混合及中性混合等，理解色彩混合过程中色彩变化的科学规律。

4）提升色彩应用能力
通过科学配色方法的学习与实践，提高学生的色彩认识能力、表现能力，使其在艺术创作中能够灵活运用色彩，创作出富有感染力的作品。

此外，本节还注重培养学生的色彩感知力与审美能力，通过色彩分析、色彩重构等实践活动，引导学生深入感受色彩的情感表达与象征意义，从而增强其对色彩的认识、感知和应用能力。这不仅有助于学生在艺术创作中更加理性、完整、快捷地把握色彩的实质，更将为其后续的色彩归纳、解构色彩等内容的学习奠定坚实的基础。

1. 色彩的作用

色彩，作为大自然赋予的宝贵礼物，以其无限的魅力装点着这个世界。从绚烂的自然景观到繁华的都市景象，从细腻的生活细节到宏大的艺术创作，色彩无处不在，以其独特的力量感深深影响着我们的感知与情感。色彩不仅赋予世界以视觉的盛宴，更是情感与文化的载体，激发着艺术家无尽的探索与创造。

在艺术领域，色彩成为艺术家表达自我、展现风格的独特语言。从印象派捕捉光影变化的微妙，到后印象派强调色彩的情感表达，再到现代主义对色彩的解构，色彩成为连接作品与观众情感的桥梁，引领我们进入一个个激动人心的视觉世界。

而在日常生活中，色彩的作用同样不可忽视。它关乎我们的衣着搭配、饮食体验、居住环境，乃至文化习俗与宗教信仰。巧妙运用色彩能够改善我们的生活质量，调节心理状态，甚至影响我们的情绪与行为。例如，在医疗领域，色彩被用来辅助治疗，通过色彩的心理效应促进患者的康复；在商品设计中，色彩则成为吸引顾客注意、传递品牌信息的重要手段。

2. 自然色彩、传统绘画色彩与设计色彩的交融

自然色彩作为色彩世界的源泉，以丰富多变、和谐共生的特性，为艺术创作提供无尽灵感。传统绘画色彩，则通过科学观察与直观感受相结合的方式，力求真实再现客观对象的色彩关系，以培养艺术家的敏锐观察力与色彩表现力。在这一过程中，艺术家不仅关注色彩的物理属性，更深入挖掘色彩背后的情感与文化内涵，使作品充满生命力与感染力。

相比之下，设计色彩则更加注重色彩的实用性与装饰性。它建立在概念形象之上，以接受者的色彩需求为中心，通过色彩组合表达情感、传递信息。设计色彩不受自然色彩的严格约束，相反，它根据设计目的与审美要求进行概括、提炼与创造，从而形成具有独特魅力的色彩效果。在视觉设计、产品设计与环境设计中，设计色彩发挥着至关重要的作用，它不仅美化了我们的生活环境，更提升了我们的生活质量与精神追求。

装饰环境色彩作为设计色彩的重要组成部分，更是将色彩的运用推向了新的高度。它以人的心理、视觉与生理需求为出发点，通过高度的概括、提炼与夸张处理，创造出既符合审美要求又充满情感表达的色彩组合。无论是私人住宅的温馨舒适，还是公共空间的庄重典雅，装饰环境色彩都以其独特的魅力为我们营造出一个个既美观又实用的生活空间，如图 4.1 所示。

图 4.1

3. 色彩在艺术设计中的核心地位

色彩，这一视觉艺术的灵魂，其理论根基深深植根于多学科交叉的沃土中，包括物理学、生理学、心理学、市场营销学、化学及美学等，各领域的研究成果相互交织，共同构建了现代设计色彩理论的丰富框架。色彩不仅是光与物质相互作用的产物，更是人类感知世界、表达情感的重要媒介。

在艺术设计领域，色彩扮演着举足轻重的角色。它如同无声的语言，能够瞬间吸引观者的注意，激发情感共鸣，传递深层信息。古语有云"远看色彩近看花"，这精辟地概括了色彩在艺术设计中的先导作用。色彩不仅赋予作品以生命力，更是连接设计师与观者心灵的桥梁，引导观者深入探索作品的内在世界。

随着社会的进步与人们生活水平的提高，色彩已渗透到社会各个领域，成为日常生活中不可或缺的一部分。从时尚潮流到家居装饰，从产品包装到环境艺术，色彩无处不在，它不仅是美化生活的手段，更是推动经济发展的重要因素。在"色彩经济"现象日益显著的今天，色彩已成为商家吸引顾客、塑造品牌形象、提升产品竞争力的关键要素。

在艺术设计实践中，色彩的学习与应用至关重要。它不仅关乎平面造型艺术如绘画、装潢设计的成功与否，更深刻影响着立体空间艺术如建筑设计、景观设计等的整体效果。色彩的选择与搭配，不仅需要考虑美学原则，还需紧密结合环境、功能及文化因素，以实现色彩与空间、色彩与人、色彩与自然的和谐共生。

特别是在环境艺术设计领域，色彩作为塑造空间氛围、增强视觉体验的重要工具，其运用更需精细考量。不同色彩能够传达出不同的情感与氛围，如温暖、宁静、活力等，这些色彩效应对于提升建筑及环境的美感与舒适度至关重要。因此，设计师需熟练掌握色彩美学原理，根据设计目的与环境特点，精心确定色彩基调，实现色彩与环境的完美融合。

因此，色彩在艺术设计中的核心地位不言而喻。在未来的设计实践中，我们应继续深入探索色彩的奥秘，不断创新色彩的应用方式，以更加丰富多彩的色彩语言，创造更加美好的生活环境与艺术作品。

4.1.2　色彩的原理

色彩的存在与感知离不开光这一基石。没有光的照耀，我们将无法看见物体的形状与色彩，更无法深刻认知这个多彩的客观世界。色彩作为客观世界与主观感受交汇的产物，其感知过程需要光、物体及眼睛三者的共同作用。

1. 色彩与光的交响曲

大自然，这位最伟大的艺术家，以其无尽的创造力编织了一个光与色彩交织的梦幻世界。从蔚蓝的天空到翠绿的山川，从潺潺的河流到绚烂的花草，每一个场景都是色彩与光的完美融合。光是色彩存在的先决条件，在光的照耀下，色彩得以显现，我们的视觉世界因此而丰富多彩。

现代光学理论揭示了光的本质——一种以电磁波形式存在的辐射能。在浩瀚的电磁波谱中，只有波长在 380～780nm 之间的可见光能够刺激人眼产生视觉印象，这段波长范围被形象地称为"可见光谱"。不同波长的可见光在人眼中激发出不同的色彩感觉，从红到紫，依次排列，构成了我们眼中的多彩世界。

1666 年，英国物理学家牛顿通过著名的三棱镜实验，揭示了太阳光的奥秘。他发现，太阳光经过三棱镜的折射后，会分散成红、橙、黄、绿、青、蓝、紫七种颜色的光谱。这一发现不仅证明了太阳光的复合性，还为我们揭示了色彩产生的物理原理——光的色散现象。彩虹，便是这一原理在大自然中的完美展现，无数小水滴如同微型的三棱镜，将太阳光分散成绚丽的七色彩带，如图 4.2 所示。

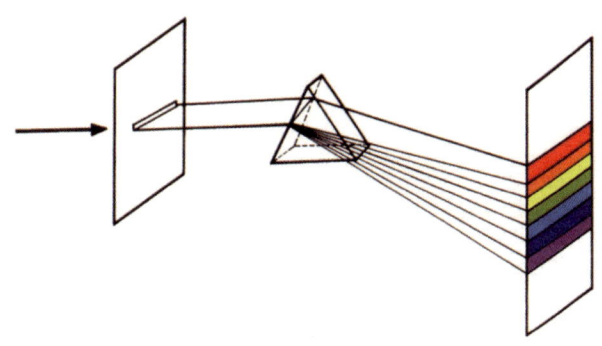

图 4.2

进一步的研究表明，光的物理性质由振幅和波长两个因素决定。振幅，即光的强度，决定了色彩的明暗程度；而波长，则是区分色彩特征的关键，不同波长的光在人眼中产生不同的色彩感觉。从红光到紫光，波长逐渐缩短，色彩也依次变化，形成了我们熟悉的色彩序列。同时，相同波长的光，由于振幅的不同，也会呈现出不一样的明暗程度，从而丰富了色彩的层次与表现力。

综上所述，色彩与光之间存在着密不可分的联系。光，作为色彩的源泉，赋予了世界以无尽的美丽与活力；而色彩，则作为光的语言与表现形式，让我们得以感知并理解这个多彩的世界。在艺术设计领域，深入理解色彩原理与光的作用机制，将为我们创作更加绚烂、动人的视觉作品提供坚实的理论基础与无限的创意空间。

2. 色彩的奥秘

1）光源色、物体色、环境色的交响

在色彩斑斓的世界中，光源色、物体色与环境色共同编织出一幅幅动人的画卷。地球的主要光源——太阳，以其强大的能量照亮了万物，同时也赋予了它们独特的色彩。自然光源如月光、火光、电光等，虽然光感多变，却也是构成夜景与特殊场景氛围的重要元素。而人造光源如白炽灯、日光灯及各类彩色灯，以其稳定的光感为室内与户外空间带来多样的照明效果。光源色因光波的长短、强弱、比例性质的不同，形成了各具特色的色光，直接影响物体受光面的色彩表现，如荧光灯的蓝色调与普通灯泡的黄色调。

物体色，即我们日常所见的自然界与人工制品的色彩，包括动植物、建筑、服装及颜料等。这些色彩并非物体固有，而是物体表面材质对光线的吸收与反射作用的结果。绿叶之所以呈绿色，是因为它反射了绿光而吸收了其他色光。这种由物体本身特性决定的色彩，我们称之为固有色或物体色。然而，固有色并非绝对不变，它会随着光源与环境的变化而展现出丰富的色彩层次。

环境色，作为制约物体色生成的另一关键因素，描述了物体所处空间中的色彩相互影响与制约的现象。任何物体都不是孤立存在的，它们会反射周围环境的色彩，从而形成新的色彩表现。这种色彩变化在镜面反射中尤为明显，如玻璃器皿的色彩难以辨认即为此理。光源色、物体色与环境色三者之间相互作用、相互制约，共同构成了物体色彩变化的复杂网络。

2）光源色与物体色的和谐共舞

物体色在不同光源色的照射下，会展现出多样化的色彩效果。这一现象揭示了物体色由物体固有特性与光源性质共同决定的本质。光源色对物体色的影响显著，例如，白纸在红色灯光下会呈现红色，这一现象不仅验证了光源色的强大影响力，也提示我们在实际设计中需充分考虑光源色对物体色的影响。

此外，物体的表面特征（如肌理）与受光面的不同也会对其色彩表现产生影响。物体所处的环境更是其色彩变化的重要诱因。因此，在美术设计、商品陈列、宴会布置及家居设计等领域，光源强度、光源色及环境色的选择与搭配均需细致考量，以确保达到最佳的视觉效果与心理感受。

3）色彩与视觉的深度探索

色彩的存在与感知离不开光的作用与人的视觉系统。色彩通过光源光、反射光或透射光进入眼睛，刺激视网膜后经由视神经传至大脑视觉中枢，从而产生色彩感觉。这一过程揭示了色彩感觉产生的科学原理，也为我们深入理解色彩与视觉的关系提供了基础。

视觉适应现象是视觉系统对环境变化作出的重要调整，主要包括下面几种。

(1) 明暗适应、色彩环境适应等现象

它们揭示了眼睛在不同光照条件下的自我调节能力以及对色彩感知的能力。了解这些原理有助于我们在设计中合理利用光照条件，提升视觉舒适度与工作效率。

(2) 视觉残像与生理补色现象

它们进一步揭示了色彩感知的复杂性。视觉残像现象揭示了视觉系统对色彩刺激的残留效应及其对后续色彩感知的影响；而生理补色现象则揭示了色彩之间的协调与平衡关系，为我们在设计中运用补色关系提供了理论依据。

(3) 错视现象

它揭示了色彩对比作用对视觉感知的深远影响。不同色彩在并置时会产生相互排斥或增强的效果，导致色彩感觉发生偏移。了解错视现象有助于我们在设计中更好地控制色彩对比关系，创造出既和谐又富有层次感的色彩效果。

3. 色彩原理在设计中的巧妙应用

深入理解光与色彩的相互作用原理，为我们在设计领域提供了无限的创意空间与灵活的应用策略。在色彩设计的实践中，如何巧妙地运用色彩的视觉特性，如膨胀感、收缩感以及透视效果，是每位设计师必须掌握的核心技能。

法国红白蓝三色国旗的色彩设计便是一个经典案例，生动展示了色彩比例调整对视觉平衡的重要性。最初的设计中，三色色带等距分布，但在视觉上却显得比例失调。通过科学调整红白蓝三色的面积比例，国旗在视觉上达到了完美的平衡，三色间呈现出等距离感的特殊效果，这一设计成为了色彩协调与视觉感知的典范。

在室内环境设计中，色彩的应用同样至关重要。对于空间狭小的房间，巧妙地运用后退色如浅蓝色来粉刷墙壁，可以有效扩大空间的视觉感受，使房间显得更加宽敞明亮。这是因为冷色调具有后退感和收缩感，能够在视觉上减少空间的局促感。相反，为了突出近处景物或使背景显得更远，我们可以分别采用暖色调或冷色调来实现。这种色彩透视原理：近暖远冷、近艳远灰、近实远虚，为室内环境设计提供了有力的支持。

此外，错视现象在设计中也扮演着重要角色。通过巧妙地运用色彩对比与排列，我们可以创作出既符合视觉美感规律又能诱导观者产生特定感受的作品。例如，利用补色关系增强色彩的对比效果，使画面更加鲜明生动；或者通过色彩面积与形状的变化来引导观者的视线流动，营造出独特的视觉体验。

因此，巧妙地驾驭色彩错视现象，创作出既具有预见性又能满足视觉美感需求的作品，成为了设计领域的重要研究课题。这不仅要求设计师具备扎实的色彩理论知识，还需要他们具备敏锐

的观察力和丰富的实践经验。只有这样，才能在设计中灵活运用色彩原理，创作出令人瞩目的优秀作品。

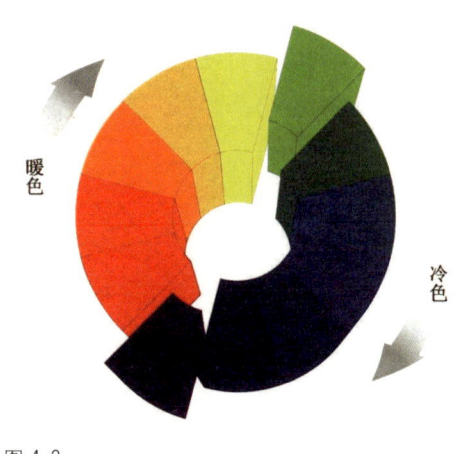

图 4.3

4. 色彩的两大系别

1）色彩的两大系别介绍

色彩世界浩瀚无垠，主要可划分为有彩色系与无彩色系两大类别。有彩色系，如同自然界中绚烂的彩虹，涵盖了可见光谱中的红、橙、黄、绿、青、蓝、紫等单色光，以及由它们交织而成的复合色。这些色彩不仅拥有鲜明的色相特征，还伴随着明度的变化与纯度的差异，激发人们丰富的情感联想，带来相对、易变且具象的心理感受。在有彩色系中，色彩被进一步细分为冷色系（如蓝、蓝绿、蓝紫）、暖色系（如红、橙、黄），可帮助设计师更好地理解和运用色彩进行情感表达。色彩的冷暖如图 4.3 所示。

相对而言，无彩色系则显得更为内敛与沉稳。它包括了纯净的白色、深邃的黑色及一系列灰度不同的灰色。无彩色系没有色相与纯度的变化，仅通过明度的调整来展现其丰富的层次感。这种色彩效果给人以绝对的、坚固的、抽象的视觉体验。在设计中，无彩色系的白、黑、灰不仅是构建空间感、体量感与距离感的重要元素，还能在色彩和谐统一方面发挥关键作用。它们如同调色盘上的万能钥匙，能够调和过于强烈的色彩对比，使整体设计显得更加和谐与平衡。

值得注意的是，近年来色彩学领域还出现了一种新的观点，即将具有典型金属光泽的金、银等色彩视为独立于有彩色系与无彩色系之外的"独立色系"。这些色彩以其独特的质感与光泽，为设计带来了全新的视觉体验与创意可能。

2）无彩色系在色彩中的应用

无彩色系中的白、黑、灰，以其独特的魅力在色彩应用中占据着举足轻重的地位。白色，作为调和色的佼佼者，常被用于平衡过于强烈的色彩对比，使整体色调更加柔和与和谐。在东西方古建筑中，白色门窗与红砖墙的搭配便是这一原理的生动体现。此外，白色还能在室内、室外设计中发挥重要作用，它能够有效中和室内、室外过于鲜艳的色彩，营造出宁静舒适的氛围，如图 4.4、图 4.5 所示。

黑色与灰色，则以其沉稳的基调为设计增添了几分稳重与深度。它们不仅能够作为背景色鲜明地衬托出主题元素，还能通过明暗对比与层次变化营造出强烈的空间感与立体感。在时尚设计、产品设计及室内设计等领域中，黑色与灰色的运用均展现出了其独特的魅力与价值。

图 4.4

图 4.5

下面重点介绍下黑色与灰色。

(1) 黑色：色彩构图的经典辅助

在色彩的广阔领域中，黑色不仅是无彩色系的一员，更是彩色的有力辅助用色。黑色在提高色彩纯度、增强色彩对比方面发挥着不可替代的作用，其效果之显著，常令人叹为观止。

教堂的彩色玻璃之所以在阳光下格外鲜艳夺目，关键因素之一是镶嵌彩色玻璃的框架在逆光下呈现为黑色轮廓。这些黑色框架如同精致的画框，将五彩斑斓的玻璃色块巧妙地勾勒出来，既保持了色彩的辉煌艳丽，又实现了整体的协调统一。这种黑色与彩色的和谐共生，为教堂内部营造出一种既神圣又迷人的氛围，如图 4.6 所示。

荷兰抽象派画家蒙德里安，在其晚年更是将黑色与纯色的结合推向了极致。他独创的"纯色加黑线"几何画风，如《红黄蓝构图》（图 4.7）等作品，以简洁明快的线条和纯粹鲜艳的色彩，

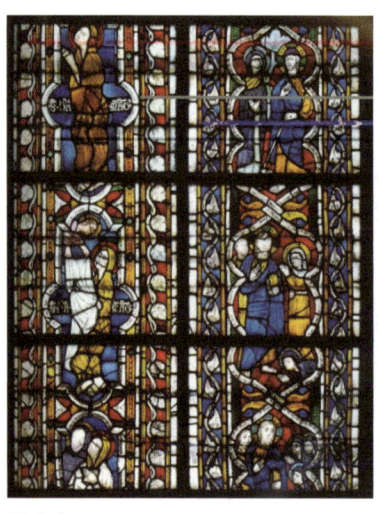
图 4.6

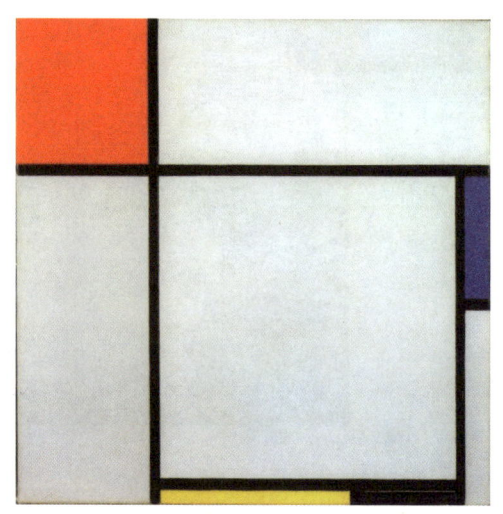
图 4.7

展现了黑色在色彩构图中的独特价值。黑色线条不仅划分了画面的空间结构，更强化了色彩之间的对比与联系，使作品在视觉上达到了一种高度的和谐统一。

在我国优秀传统文化中，也不难发现黑色在色彩造型艺术中的应用。苗族刺绣图案以黑色为底，巧妙地融合与贯穿了各色彩元素，展现出一种艳丽而不失和谐的色彩并置关系。这种色彩搭配方式不仅丰富了画面的视觉效果，更深刻地体现了苗族人民对色彩美感的独特追求与理解。类似的艺术表现形式还有磁州窑瓷器和螺钿漆器等，它们都以各自独特的方式展现了黑色在色彩造型艺术中的重要作用。

在室内设计中，黑色或暗色系的色彩同样被广泛应用。通过巧妙地运用黑色或暗色系来搭配窗帘、地毯等软装元素，可以显著提高同一空间内相邻色彩的鲜艳感，增强层次感。这种色彩搭配策略不仅有助于营造出更加丰富的室内空间效果，还能让居住者感受到更加舒适与和谐的居住环境，如图 4.8 所示。

（2）灰色的独特魅力与广泛应用

灰色，这一没有纯度的色彩，以其低注目性成为了视觉世界中的安宁港湾。它象征着色彩对比的消解，是视觉感知中最为稳定的休息站。在绘画与设计领域，灰色不仅是重要的配色元素，更是调和色彩、平衡画面的关键所在。

当灰色与鲜艳的色彩并置时，其冷静沉稳的特性便凸显出来。它如同一位智者，静静地观察着周围世

图 4.8

界的喧嚣与繁华，却始终保持着自己的那份淡然与从容。这种对比不仅增强了画面的层次感，更赋予了作品以深邃的内涵和丰富的情感表达。

而当灰色与冷色调相配时，则展现出一种温和、含蓄且偏暗的色调。这种色调给人以宁静、平和的感觉，仿佛能够抚平内心的烦躁与不安。在设计中，这种色彩搭配常被用于营造温馨、舒适的氛围，让人感受到家的温暖与安宁。

值得注意的是，灰色并非简单的白与黑的混合。当使用的色彩属于一对补色时，通过这两者的相互混合，可以产生带有色彩倾向的灰色。这种灰色不仅保留了灰色的基本属性，还融入了补色的独特魅力，使得色彩更加丰富多变、具有美感。在绘画及色彩设计中，这种配色方法被广泛应用，为作品增添了独特的艺术效果和装饰性，如图4.9所示。

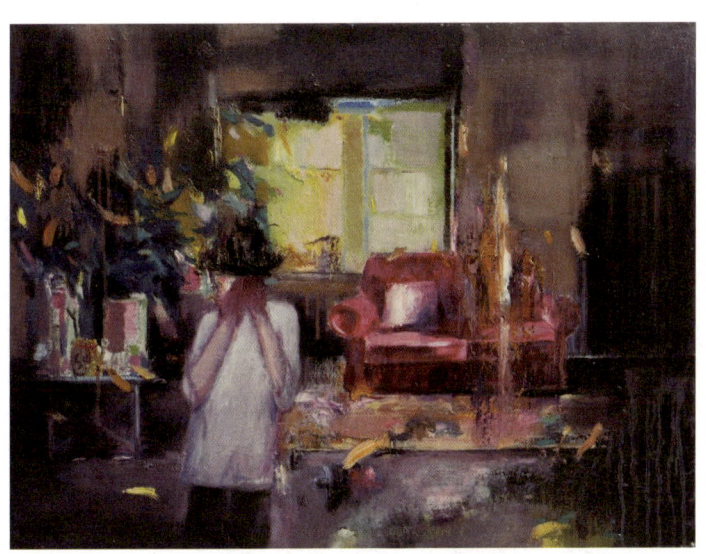

图4.9

综上所述，灰色以其独特的魅力和广泛的应用价值，在绘画与设计领域中占据着举足轻重的地位。在未来的色彩运用中，灰色将继续发挥其独特的作用，为我们的生活带来更多的美好与惊喜。

5. 色彩三要素

在色彩学的广阔天地中，有彩色系的每一个色彩都蕴含着色相、明度、纯度这三大基本属性，它们共同决定了色彩的性质与变化，是色彩组合与设计的基石。掌握色彩三要素，对于深入认识色彩、色彩归纳与解构色彩具有至关重要的作用。

1）色相
（1）色相概念
色相，即色彩的相貌，可据此区分不同的色彩种类。它源于可见光中不同波长的光线对人眼的

特定刺激，如红、橙、黄、绿、青、蓝、紫等，都是色相的具体表现。色相的顺序依据可见光的波长排列，雨后彩虹便是色相的生动展示。值得注意的是，黑色、白色与灰色作为无彩色系，并不具备色相属性。

(2) 色相环

为了更直观地展现色相之间的关系，人们将可见光谱中的色彩按顺序连接成环，形成了色相环，如图 4.10 所示。从牛顿的六色相环到伊顿的十二色相环，再到更加精细的二十四色相环，每一次发展都使色相的表达更加细腻与丰富。色相环不仅揭示了色彩之间的和谐与对比关系，还为色彩混合与调配提供了科学依据。通过色相环，我们可以轻松找到补色、邻近色等色彩组合方式，实现色彩的和谐配置与科学应用。

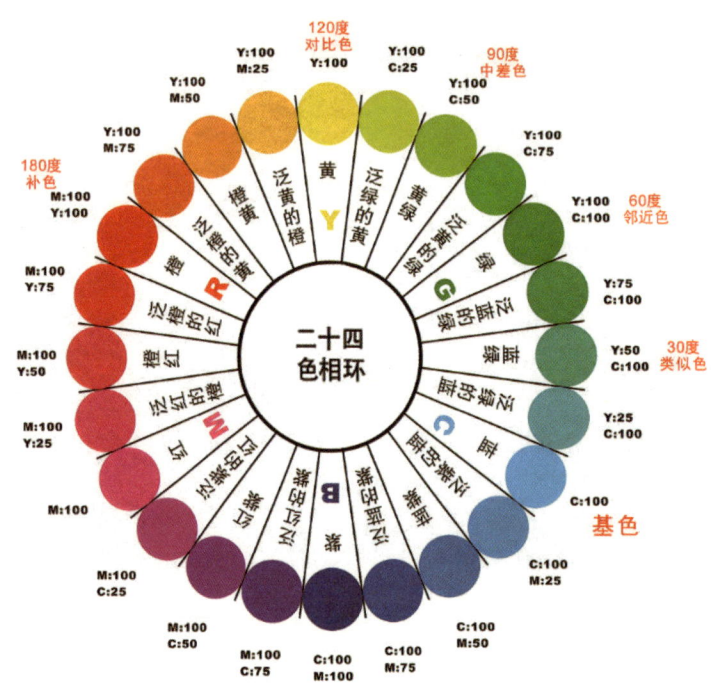

图 4.10

2) 明度

明度，即色彩的明暗或深浅程度，是所有色彩共有的属性。它取决于光波的振幅，振幅越大，则明度越高；振幅越小，则明度越低。在色彩设计中，明度的变化可以赋予画面以丰富的层次感与空间感。通过加白、加黑或调整光线照射强度，我们可以改变色彩的明度值，从而创造出不同的视觉效果。明度序列的建立（图 4.11），为我们理解和应用色彩明暗变化提供了有力支持。

3) 纯度

纯度，又称彩度或饱和度，是指色彩的鲜艳程度。它反映了色彩中色光波长的单一程度，纯度

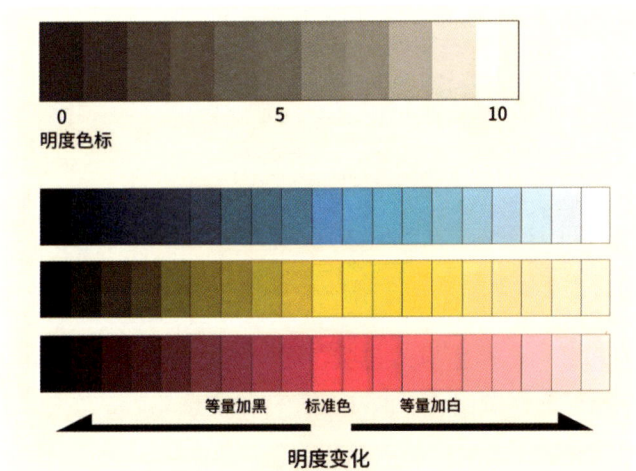

图 4.11

越高,色彩越鲜艳;纯度越低,色彩越暗淡。在色彩设计中,纯度的变化对于表现情感与氛围具有重要意义。通过加白、加黑或加灰等方式,我们可以降低色彩的纯度;而通过补色互混,则可以在保持一定明度的前提下调整色彩的纯度。图 4.12～图 4.14 所示纯度的微妙变化,使色彩世界更加丰富多彩,为设计作品增添了无穷的魅力。

图 4.12

图 4.13

图 4.14

综上所述,色相、明度、纯度作为色彩三要素,共同构成了色彩设计的基础框架。掌握它们之间的关系与变化规律,对于提升色彩设计水平、创作出优秀的色彩作品具有不可估量的价值。

6. 色彩的混合

1)三原色

三原色是色彩理论中的基石,指的是无法通过其他颜色混合而成的三种基本颜色。它们之间的

混合能够产生色彩世界中的绝大多数颜色。三原色分为两个系统。

（1）色光三原色

在光学理论中，色光三原色包括红、绿和蓝，如图4.15所示。这三种色光是构成自然界中可见光的基础，如霓虹灯、电视屏幕等发出的色彩便是这些色光混合的结果。

（2）色料三原色

在颜料或色素的混合中，色料三原色指的是蓝、红和黄，如图4.16所示。这些颜色是水粉画、油画绘制时所需各种颜色调配的基础。艺术家如蒙德里安便巧妙地在画作中运用了色料三原色，通过红、黄、蓝的纯粹与对比，创造出令人难忘的艺术效果。

图4.15

图4.16

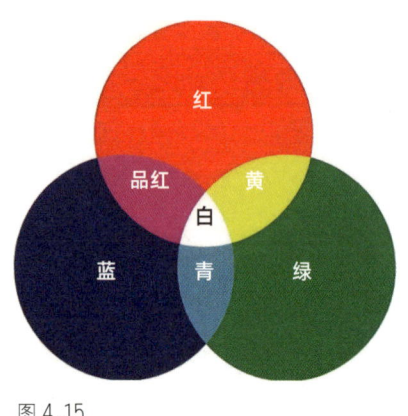

图4.17

2）间色

间色，顾名思义，是色彩混合过程中的第二次生成色，由两个原色直接混合而成。在光学领域，红与绿混合产生黄，绿与蓝结合生成青，蓝与红相加则变为品红。这些间色的诞生不仅丰富了色彩的多样性，还伴随着明度与纯度的提升，使色彩更加明亮且饱满。

相比之下，在色料（如颜料）的混合中，间色的形成则略显不同。红与黄相加得到橙，黄与蓝混合产生绿，蓝与红则融合为紫，如图4.17所示。然而，这些色料间色的明度往往低于原色的明度，会展现出一种更为沉稳的色彩调性。

3）复色

复色，作为色彩的第三次生成色，其来源多样，既可以是间色与原色的混合，也可以是两个间色的结合，甚至可以是三原色中任意两种加过量的一种原色，或是一原色与黑浊色的混合。复

色中蕴含着所有原色的成分，但各原色间的比例不尽相同，这种复杂性赋予了复色丰富的色彩面貌，如红灰、黄灰、紫灰等含灰色彩，为设计作品增添了层次与深度。

4）补色

补色，是色相环上位于相对位置（约180度）的两种颜色，它们之间的对比最为强烈，如红与绿、橙与蓝、黄与紫。补色的运用能够打破色彩的平淡与单调，为设计注入活力与动感。然而，补色的搭配并非随意为之，而是需要精心考量色量上的平衡与协调，以达到既鲜明夺目又和谐统一的美学效果。

在三原色中，任意两种原色混合生成的间色与剩余的第三种原色之间便构成了补色关系。这种自然形成的补色组合为色彩设计提供了丰富的灵感与可能性。

综上所述，间色、复色与补色不仅是色彩混合过程中的重要概念，更是色彩设计中不可或缺的元素。掌握它们的形成原理与运用技巧，将有助于我们在设计中创造出更加丰富、生动且和谐的色彩效果。

相关作品欣赏如图4.18～图4.21所示。

5）色彩的混合方法

色彩的混合方法是艺术创作、设计及色彩科学中的一个核心概念，它指的是将两种或多种不同的色彩以某种方式结合，从而产生一种新的色彩效果。色彩的混合方法可以基于不同的原理和媒介，主要包括以下几种类型。

图 4.18

图 4.19

图 4.20

图 4.21

（1）加色混合

加色混合主要发生在光学领域，特别是与光的叠加相关。红、绿、蓝（RGB）是光的三原色，通过不同强度的叠加可以生成几乎所有的颜色。在加色混合中，当这些原色光以适当比例混合时，它们的亮度会相加，从而产生更亮的颜色。例如，在显示屏上，RGB 像素的发光强度可以独立控制，以产生所需的颜色。这种混合方式在彩色电视、显示器、投影仪等设备中广泛应用。

（2）减色混合

减色混合则主要发生在颜料或染料的混合中。与加色混合不同，减色混合是通过吸收特定波长的光来实现的。当两种或多种颜料混合时，它们会吸收光线中的某些颜色成分，只反射剩余的颜色。因此，混合后的颜色通常比原来的颜色更暗，饱和度更低。蓝、红、黄（CMY）是颜料的三原色，它们的混合可以产生各种颜色，但通常无法直接混合出纯黑色，因此在实际应用中常加入黑色（CMYK）以增加色彩范围。

（3）中性混合

中性混合不是通过物理上的混合来实现的，而是基于人眼的视觉感知达到的。当两种或多种颜色以一定的方式排列（如并置、交替等）时，由于视觉的对比和融合作用，人脑会产生一种新的色彩感觉。这种混合方式在图案设计、色彩心理学等领域中具有重要意义。例如，色相环上相邻颜色的并置可以产生和谐的色彩过渡效果；而对比强烈颜色的并置则可以产生强烈的视觉冲击。

（4）色彩空间的混合

在现代数字图像处理和设计中，色彩空间的混合是一个重要的概念。不同的色彩空间有不同的色彩表示方式和混合规则。这些色彩空间的混合可以通过调整色彩参数来实现。例如，在 HSV

（色相、饱和度、明度）色彩空间中，可以通过改变色相（Hue）参数来混合出不同的颜色；而在 CMYK 色彩空间中，则需要通过调整蓝、红、黄和黑的比例来混合出所需的颜色。

综上所述，色彩混合是一个复杂而多样的过程，它涉及光学、物理学、心理学及数字图像处理等多个领域。通过不同的混合方式和色彩空间的选择，我们可以创造出丰富多彩的视觉效果，满足不同的艺术创作和设计需求。

相关作品欣赏如图 4.22～图 4.24 所示。

【认识色彩】

【色彩要素】

图 4.22

图 4.23

图 4.24

学习测评

		学习计划表					
学习目标		1. 了解色彩的应用。 2. 了解色彩的混合规律。 3. 掌握色彩的两大系别、三要素					
	项目	色彩的应用	色彩的混合规律	色彩的两大系别、三要素			
课前预习	预习时间						
	预习结果	1. 疑难程度： 2. 问题总结：					
课中实训	实训目标	1. 能够掌握色彩的两大系别、三要素。 2. 能够进行色彩的混合以表现静物色彩					
	实训准备	1. 水粉颜料、水粉纸、水桶、水粉笔。 2. 画架、画板					
	实训项目	标准描述	优	良	中	较差	差
		单个水果色彩写生（8K）					
		简单组合静物色彩写生					
课后复习	复习时间						
	复习结果	1. 掌握程度： 2. 疑点、难点归纳：					
巩固与练习							

知识回顾（绘制本节知识关系图）

4.2 色彩表现

学习目标

色彩表现	知识点	色彩表现内容、表现材料的选择，色彩构图与表现技法
	教学目标	增强色彩观察与思考能力
		提升色彩概括、提炼与表现能力
		激发主动探索与创新精神
		强化专业设计应用能力

课堂组织

教学环节	教师活动	学生活动
课前		
发布任务、自主学习及前测	1.上传静物色彩写生步骤、静物色彩表现技法示范视频。 2.发布学习任务：课前自主学习色彩表现等相关内容。 3.确定该项目的内容，初步分析静物色彩表现技法的运用并在线提出问题。 4.教师关注学生在学习平台上的学习情况，及时督学，通过平台可查看学生任务完成情况并打分，了解学情	1.学生自主学习，通过观看学习平台及资源库中的视频、图片等资源，以及网络查询等完成任务，初步分析静物色彩表现技法并发布到学习平台上。 2.以小组进行学习并讨论。 3.完成自学检测
课中		
课前自主学习情况反馈	教师点评平台上传的作业，进行平台统计数据分析	学生在平台上展示作业的完成情况
课程导入	生活中的静物组合，都蕴含着独特的美感。但大家有没有想过，如何用手中的画笔，将这些美好的瞬间，通过色彩生动地呈现在画布上呢？从确定构图，到调配出与实物相符的色彩，再到用不同笔触塑造质感，这里面有着诸多关键步骤与表现技法。今天，就让我们一起踏入静物色彩写生的奇妙世界，去探寻将眼前美景转化为艺术佳作的奥秘	分析案例，引起共鸣
学习目标确立	1.掌握静物色彩写生步骤。 2.掌握静物色彩表现技法	确立本节课学习目标
参与式学习过程	发布如下任务。 组合静物色彩写生两张（4K）。 教师给出案例，并提出问题	学生带着问题分析案例，进行小组讨论
	请小组将讨论结果提交到平台，并进行小组展示	小组展示，组间互评
	教师针对小组分析结果进行点评，并总结分析内容	分析自己在分析方案过程中出现的问题，正确认知分析内容
	针对静物色彩写生步骤及表现技法内容中的难点，请教师进行示范	对照色彩表现，认真观看教师现场讲解示范

续表

教学环节	教师活动	学生活动
参与式学习过程	和学生一起分析案例，寻找解决教学难点的突破口	作品展示，小组同学间互相点评、纠错
	分析学生所画作品，确定教学难点	完成正确的静物色彩表现形式，并分析绘画要点
	阶段性测试：教师发布阶段性测试任务，根据给出案例，分小组分析静物色彩表现形式	各小组领取到不同的任务模块，进行静物色彩表现
展示点评	作品展示，学生互评，教师分析点评	利用信息化评分软件对学生整堂课的表现作出评价，及时记录反馈，便于学生找差距，再提高
总结及布置课后任务	1. 教师对本次课进行总结。 2. 强调作为环境影响评价工作人员，一定要养成遵纪守法、科学严谨的工作态度。强调团队协作的重要性	1. 坚定学生的"遵纪守法、科学严谨、准确无误"的职业精神。 2. 学生综合评价考核结果
课后		
课后拓展	教师布置课后拓展任务	1. 课中内容强化总结。 2. 完成平台任务，将心得体会上传至学习平台，在平台展开讨论。 3. 完成下次课课前任务，并填写预习指导

色彩表现技法是绘画中不可或缺的一部分，它涵盖了从色彩选择、构图设计到细节刻画等多个方面。

1. 色彩表现内容的选择

在踏入色彩写生的创作旅程之前，首要且关键的一步是清晰界定自己的艺术愿景与表达目标。这不仅包括对描绘对象的精心挑选，还涉及对最终艺术风格与情感深度的深思熟虑。自然界中的万物，虽各自独具魅力，却并非皆为现成的艺术佳作，它们需要艺术家以敏锐的洞察力和独到的审美视角进行筛选与重塑。

1）主题的明确性

色彩写生的核心在于通过色彩这一语言，传达出深刻的主题思想或情感共鸣。因此，在选择表现内容时，艺术家需明确自己希望通过作品表达出何种情感、理念或故事。这一主题的设定，将如同灯塔一般，指引整个创作过程的方向，确保每一笔色彩、每一个细节都服务于这一核心，从而使作品超越简单的视觉再现，达到艺术审美的新高度。

2）审美情感的融合

与摄影不同，绘画创作是艺术家内心情感与外在世界的一次深刻对话。色彩写生不仅仅是对物体固有色的记录，更是艺术家情感色彩的投射。艺术家在观察与选择表现内容时，会不自觉地融入自己的审美偏好、情感体验及对世界的独特理解。这种个人情感的融入，使得色彩写生作品充满了生命力与感染力，能够触动观者的心灵深处。

3）取舍与再创造的艺术

面对纷繁复杂的自然物体，艺术家需要学会取舍与再创造。这不仅仅是对物体外形或色彩的简单复制，而是基于主题思想与个人审美，对物体进行提炼、概括与重新组合的过程。通过这一过程，艺术家能够去除冗余，凸显本质，使作品更加精炼而富有表现力。同时，这种再创造也赋予了物体以新的生命与意义，使之成为艺术家内心世界的外化体现。

色彩表现内容的选择与重构是色彩写生创作的重要基石。它要求艺术家在明确主题思想的基础上，以审美情感为引导，对自然物体进行有意识的取舍与再创造。只有这样，才能创作出既具视觉冲击力又富含情感深度的色彩写生作品。

2. 色彩表现材料的选择

在确定了色彩表现内容及题材后，接下来的重要步骤便是精心挑选适合的色彩表现材料。这一过程直接关系到作品最终呈现的色彩效果与整体氛围，因此需格外细致与谨慎。

1）颜料的选择

颜料的选择是色彩表现的关键。艺术家应根据作品的色彩需求、表现风格及期望达到的效果来

挑选合适的颜料，如图 4.25 所示。例如，若追求色彩鲜艳、明亮且覆盖力强的效果，可考虑使用油画颜料；而若倾向于细腻柔和、层次丰富的表现，水彩或丙烯颜料则可能是更佳选择。此外，颜料的透明性、持久性、干燥速度等特性也是选择时需要考虑的因素。通过综合考量这些方面，艺术家可以确保所选颜料能够完美契合其创作意图。

图 4.25

2）纸张的选择

纸张作为一种绘画基底材料，其质地、吸水性、颜色变化等因素对画面效果有着至关重要的影响。在选择纸张时，艺术家应首先关注其是否能够与所选颜料相得益彰，以展现最佳的色彩表现力。例如，水彩画通常需要选用吸水性适中、具有一定纹理的纸张，以便颜料能够流畅地扩散并呈现出丰富的层次变化；而油画则可能需要使用质地较厚、不易变形的画布或画板，以承载厚重的颜料并保持画面的稳定性。

此外，纸张的背景底纹也是不可忽视的因素。有些艺术家喜欢利用纸张的自然纹理来增添画面的质感和深度，而有些则更倾向于选择无纹理或细纹理的纸张，以确保画面更加平滑、统一。因此，在选择纸张时，艺术家应根据自己的创作风格和表现需求来做出决定。

色彩表现材料的选择是一个综合性的考量过程。艺术家需要综合考虑颜料与纸张的多种因素，以确保所选材料能够完美地服务于其创作意图，并最终呈现出令人满意的色彩表现效果与画面氛围。

3. 色彩构图

构图是色彩写生中至关重要的一环。虽然可以参考现成的构图法，但完全照搬并不可取。在绘画练习中，应尝试多种不同的构图形式，灵活生动地表现不同的绘画主题。在起稿阶段，可以使用软铅笔或画面主调色进行初步构图，确保画面结构和空间的安排合理。

1）构图原则
构图是作画至关重要的第一步。它关系到画面的整体效果和视觉冲击力。在构图时，应遵循平衡、对比、节奏等原则，合理安排画面中的各个元素，使画面既和谐统一又富有变化。

2）透视关系
通过透视原理来构建画面的空间感，确保前后、左右、上下透视的正确性。透视不对会直接影响画面的空间感和舒适度。

3）布局技巧
在合理的透视关系中，学会布局，合理安排物体的大小、方向及聚散关系，使画面的结构和美感得以升华。

4. 色彩大调子渲染
在大调子渲染阶段，要把握住整体的概念，明确整体色调。个别物体的色彩要服从画面整体色调的要求，以确保画面的和谐统一。此时，应注意调整大的色块关系，使色彩之间的关系和画面的色调与视觉感受相吻合。

1）整体观察
同时看描绘对象的全部，并联系着看光源色、固有色、环境色及前后空间层次等，以形成对色彩的整体印象。

2）色彩归纳
将复杂的色彩现象简化为基本的色彩元素，进行概括、提炼和整合，这有助于在写生过程中快速准确地把握色彩关系。

相关作品欣赏如图 4.26 所示。

5. 色彩表现技法
1）干画法
（1）特点
干画法用色较厚，可利用水粉颜料的可覆盖性反复修改并塑造形体，类似于油画的表现方法，适合表现质地干枯、厚重、粗糙的形体。

（2）步骤
通常从上至下，先画浅色部分，再逐步加深。每一笔都应力求准确，尽量减少反复擦、蹭。干画法容易掌握，适合初学者使用。

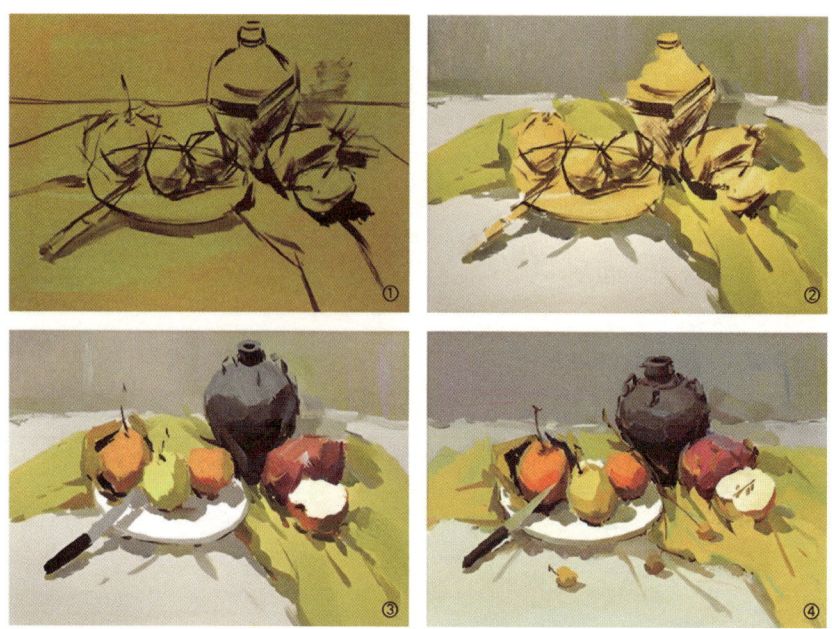

图 4.26

相关作品欣赏如图 4.27 所示。

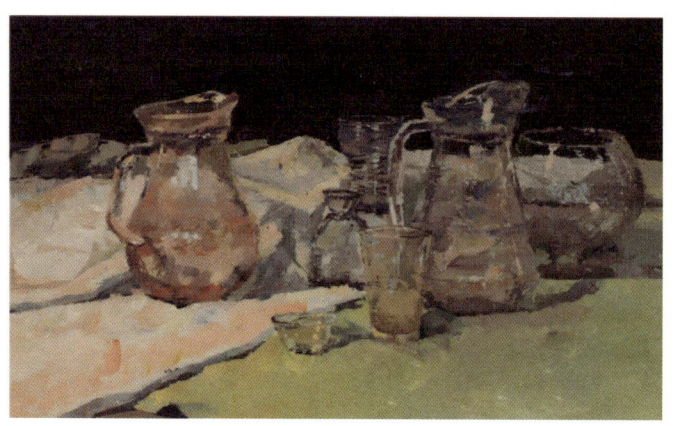

图 4.27

2) 湿画法

(1) 特点

湿画法用水多，用粉少，类似于水彩画的技法，能够表现出色彩的明快与清爽，特别适于画结构松散的物体和虚淡的背景，以及物体含糊不清的暗面。

(2) 步骤

先把纸打湿，趁未干时铺颜色，利用水的渗化效果形成自然的色彩过渡。湿画法常需把握时机，尽量连贯性地完成画面主要部分的绘制，难度较大，但效果生动自然，如图 4.28 所示。

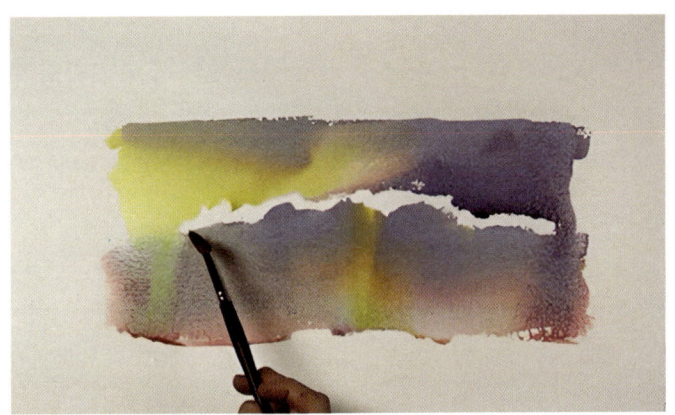

图 4.28

3)干湿结合法

(1)特点

干湿结合法兼具干画法和湿画法的优点,根据画面需要灵活运用,既能表现出物体的厚重感,又能保持色彩的明快与清爽。

(2)步骤

先用湿画法铺出大色块和背景色,再用干画法深入刻画细节和质感。干湿结合法能够充分发挥水粉画的表现力,是写生中常用的技法之一。

6. 色彩衔接与过渡

在绘画中,色彩之间的衔接与过渡是营造画面和谐与深度感的关键环节。确保两块颜色之间的自然融合,以及从明到暗的圆润过渡,是提升作品整体美感的重要步骤。以下介绍几种常用的色彩衔接与过渡技法。

1)湿画法:水的魔法

湿画法是一种利用水分在画面上自然交互渗化,从而实现色彩自然融合的技巧。在湿润的纸面或画布上上色,颜料会随着水分的流动而相互渗透,形成柔和而自然的过渡效果。这种方法特别适用于水彩画,能够创造出如梦似幻、行云流水般的色彩渐变。艺术家需精准控制水分的多少和颜料的浓度,以达到理想的视觉效果。

2)中间色过渡:桥梁的作用

在色彩衔接过程中,巧妙地运用中间色,可以使画面过渡得更加自然流畅。这种方法在油画、丙烯画等多种绘画形式中均适用。艺术家可以根据画面需要,选择适当的中间色,逐步从一块颜色的明度过渡到另一块颜色的明度,使色彩变化显得平缓而富有层次。

3）干扫法：色阶的细腻构建

干扫法是一种通过干笔蘸取少量颜料，在画面上轻轻扫过以增加色彩层次和过渡效果的技法。这种方法特别适用于表现物体的质感、光影变化及营造氛围。干扫法能够创造出丰富的色阶变化，使画面中的色彩过渡更加细腻、和谐。艺术家可以通过调整笔触的轻重、方向及颜料的浓度，来实现不同的视觉效果。

色彩衔接与过渡是绘画中不可或缺的重要技巧。通过灵活运用湿画法、中间色过渡及干扫法等方法，艺术家可以创造出自然、和谐且充满生命力的色彩过渡效果，从而提升作品的整体美感和艺术价值。

7. 整体观察与精细调整

在色彩写生创作中，整体观察不仅是启动创作的钥匙，更是贯穿始终的导航灯。它要求艺术家以全局的视角审视画面，通过细致入微的比较与分析，构建出一个既丰富又和谐的色彩世界。

1）运用比较，寻找色彩秩序

整体观察的第一步，是通过比较的方法，在纷繁复杂的色彩中找出规律与秩序。艺术家需要敏锐地捕捉到画面中最为鲜艳、深沉或明亮的色彩，这些色彩往往成为画面的亮点或焦点。同时，要将各物体的固有色、环境色、光源色等视为一个相互关联的整体，通过色彩之间的相互作用与影响，形成一个统一而富有层次感的色彩关系。

2）兼顾细节，构建空间关系

在关注色彩的同时，艺术家还需注意物体之间的大小、前后、穿插等关系。这些关系不仅影响着画面的构图布局，也决定了色彩在画面中的分布与变化。通过精细的刻画与调整，艺术家可以营造出深远的空间感，使画面中的物体既各自独立又相互依存，共同构成一个和谐统一的整体。

3）不断审视，优化画面效果

绘画是一个不断试错与修正的过程。在创作过程中，艺术家应始终对画面进行不断的整体审视与调整。这包括对色彩关系的再次确认、对空间关系的微调及对细节刻画的深化。通过不断的审视与调整，艺术家可以确保画面的主色调鲜明、主次分明、主题突出，同时让细节之处也充满生机与活力。

4）追求和谐，实现艺术升华

整体观察与精细调整的目的是实现画面的和谐统一。这不仅要求色彩之间的和谐共生，也要求画面各个元素之间的完美融合。当艺术家成功地将自己的审美情感、艺术理念及技术技巧融入画面中时，一幅既具视觉冲击力又富含情感深度的色彩写生作品便应运而生了。这样的作品不仅是对自然物体的再现，更是艺术家内心世界的外化体现，具有永恒的艺术魅力。

掌握这些技法并灵活运用它们，可以创作出具有艺术感染力和审美价值的色彩写生作品。

案例分析

对图 4.29 所示的作品进行画面分析。

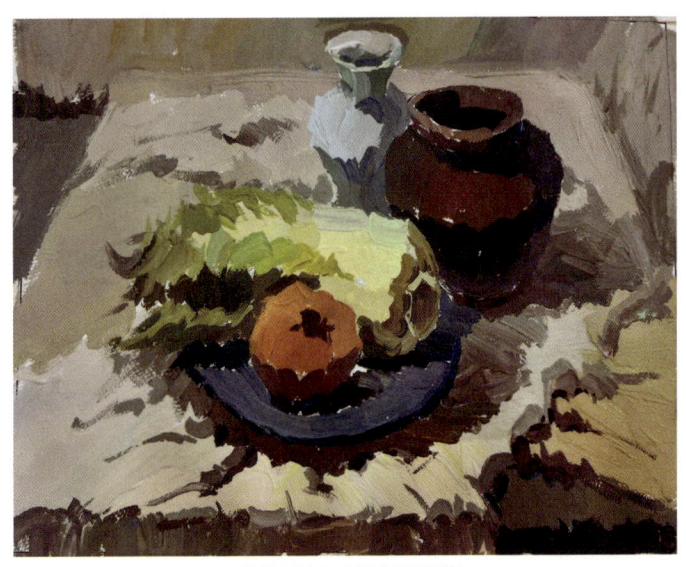

《静物写生》（学生王禹棋）

图 4.29

1. 作品概述

王禹棋同学的这幅《静物写生》，通过细腻的笔触和丰富的色彩展现了桌子上的日常物品，如蓝色盘子、橙色水果、绿色蔬菜及棕色、青色陶罐。作品以现代抽象风格呈现，为平凡的静物赋予了独特的艺术魅力。

2. 艺术手法与特色

1）色彩运用

作品色彩鲜明且对比强烈，蓝色盘子与橙色水果形成了冷暖色的对比，而绿色蔬菜则作为过渡色，使得整个画面更加和谐。棕色、青色陶罐的加入，不仅丰富了画面的色彩层次，还增加了画面的稳重感。这种色彩搭配既展现了静物的真实质感，又赋予了画面以生命力。

2）构图布局

画面构图简洁而富有变化，静物被巧妙地安排在画面的中心位置，形成了一个视觉焦点。盘子、水果、蔬菜和陶罐之间的空间关系处理得当，既避免了拥挤感，又使得画面具有层次感。此外，背景的灰色处理有效地突出了前置的静物，使观者的注意力更加集中。

3）笔触与肌理

学生在创作过程中运用了多种笔触与肌理效果，使得画面充满了动感和生命力。蓝色盘子的边缘采用了流畅的线条勾勒，而橙色水果和绿色蔬菜则通过点、线、面的结合来表现其质感和形态。棕色陶罐的表面则通过粗糙的笔触和斑点来展现其材质特性。这些笔触与肌理的运用，不仅增强了画面的表现力，还使得静物更加栩栩如生。

3. 作品主题与意义

这幅《静物写生》虽然描绘的是日常生活中的普通物品，却蕴含着深刻的主题与意义。首先，它展现了学生对平凡生活的热爱和关注，通过静物这一载体，传达出对生活的细腻观察和感悟。其次，作品通过色彩、构图和笔触的运用，展现了学生的艺术才华和审美追求。最后，这幅《静物写生》还具有一定的审美价值和教育意义，能够引导观者从平凡生活中发现美、感受美，进而提升个人的审美素养和艺术鉴赏能力。

【色彩表现】

【静物色彩写生步骤】

学习测评

学习计划表							
学习目标	1. 掌握静物色彩写生步骤。 2. 掌握静物色彩表现技法						
项目	静物色彩写生步骤		静物色彩表现技法				
课前预习	预习时间						
	预习结果	1. 疑难程度： 2. 问题总结：					
课中实训	实训目标	能够掌握组合静物色彩写生步骤					
	实训准备	1. 水粉颜料、水粉纸、水桶等。 2. 画架、画板					
	实训项目	标准描述	优	良	中	较差	差
		组合静物色彩写生两张（4K）					
课后复习	复习时间						
	复习结果	1. 掌握程度： 2. 疑点、难点归纳：					
巩固与练习							
知识回顾（绘制本节知识关系图）							

4.3 色彩归纳与解构色彩

学习目标

色彩归纳与解构色彩	知识点	色彩归纳的概念、色彩归纳的特征、色彩归纳的表现形式、色彩的分解与重构
	教学目标	培养对客观对象的观察和思考能力
		培养主动探索、求新、求异的创造能力
		创意思维激发、想象力培养

课堂组织

教学环节	教师活动	学生活动
课前		
发布任务、自主学习及前测	1. 上传色彩归纳写生步骤、色彩归纳表现形式示范视频。 2. 发布学习任务：课前自主学习色彩归纳与解构色彩等相关内容。 3. 确定该项目的内容，初步分析色彩归纳表现形式、解构色彩的具体实践并在线提出问题。 4. 教师关注学生在学习平台上的学习情况，及时督学，通过平台可查看学生任务完成情况并打分，了解学情	1. 学生自主学习，通过观看学习平台及资源库中的视频、图片等资源，以及网络查询等完成任务，初步分析色彩归纳及解构色彩内容并发布到学习平台上。 2. 以小组进行学习并讨论。 3. 完成自学检测
课中		
课前自主学习情况反馈	教师点评平台上传的作业，进行平台统计数据分析	学生在平台上展示作业的完成情况
课程导入	色彩归纳是衔接绘画艺术和艺术设计的一座桥梁。它用于研究和探讨新的绘画写生方式，以建立绘画艺术和艺术设计之间的关系，在观察方法、思维方式及表现形式上均构成了独自的指向。比较而言，一般的绘画较多采用写实的方法，以准确表达对象的客观存在状态为目标	分析案例，引起共鸣
学习目标确立	1. 掌握色彩归纳的概念。 2. 掌握色彩归纳的特征。 3. 掌握色彩归纳的表现形式。 4. 掌握解构色彩的具体实践	确立本节课学习目标

续表

教学环节	教师活动	学生活动
参与式学习过程	发布如下任务。 1. 色彩归纳静物写生一张（4K）。 2. 盘子装饰色彩设计。 3. 脸谱限色设计。 教师给出案例，并提出问题	学生带着问题分析案例，进行小组讨论
	请小组将讨论结果提交到平台，并进行小组展示	小组展示，组间互评
	教师针对小组分析结果进行点评，并总结分析内容	分析自己在分析方案过程中出现的问题，正确认知分析内容
	针对色彩归纳表现形式和解构色彩的具体实践内容中的难点，请教师进行示范	对照色彩归纳表现形式和解构色彩的具体实践，认真观看教师现场讲解示范
	和学生一起分析案例，寻找解决教学难点的突破口	作品展示，小组同学间互相点评、纠错
	分析学生所画作品，确定教学难点	完成正确的色彩归纳表现形式和解构色彩的具体实践，并分析绘画要点
	阶段性测试：教师发布阶段性测试任务，根据给出案例，分小组分析色彩归纳表现形式和解构色彩的具体实践	各小组领取到不同的任务模块，进行色彩归纳表现和解构色彩的具体实践
展示点评	作品展示，学生互评，教师分析点评	利用信息化评分软件对学生整堂课的表现作出评价，及时记录反馈，便于学生找差距，再提高
总结及布置课后任务	1. 教师对本次课进行总结。 2. 强调作为环境影响评价工作人员，一定要养成遵纪守法、科学严谨的工作态度。强调团队协作的重要性	1. 坚定学生的"遵纪守法、科学严谨、准确无误"的职业精神。 2. 学生综合评价考核结果
课后		
课后拓展	教师布置课后拓展任务	1. 课中内容强化总结。 2. 完成平台任务，将心得体会上传至学习平台，在平台展开讨论。 3. 完成下次课课前任务，并填写预习指导

4.3.1 色彩归纳

色彩归纳，作为绘画艺术与艺术设计领域中的一项核心技能，是连接自然界色彩与主观表现色彩的重要桥梁。它不仅仅是对自然界色彩的简单再现，更是通过艺术家的主观处理与创造，实现对色彩的深入理解和个性化表达。色彩归纳强调在观察自然形态的基础上，进行色彩的采集、储存、分析及加工，旨在培养学生的色彩概括能力、分析能力及思维创新能力，为艺术设计奠定坚实的色彩基础。

1. 色彩归纳的概念

色彩归纳是一种基于感性认知与理性分析相结合的色彩表现方法。它要求艺术家在面对客观对象时，不仅要有敏锐的色彩感知能力，还要能够运用概括、简练的色彩语言来理性地表现对象的形象和色彩。色彩归纳强调主观理性意识和表现意识在绘画艺术中的重要作用，它不以追求对象的客观真实为目的，而是以服务于设计专业的造型需要和思维发展为导向。通过色彩归纳，艺术家能够创作出和谐统一的色彩作品，展现出独特的艺术风格和审美追求。

图 4.30

2. 色彩归纳在艺术设计中的应用

色彩归纳不仅是绘画艺术的基础训练内容，更是艺术设计不可或缺的一部分。在装饰环境色彩设计中，色彩归纳的运用尤为广泛。通过色彩归纳的方法，设计师可以将自然界的丰富色彩转化为符合设计需求的色彩语言，创造出既美观又实用的装饰效果。同时，色彩归纳还能够激发设计师的创造力和想象力，帮助他们在设计过程中不断突破传统束缚，实现创新与发展。

相关作品欣赏如图 4.30 所示。

案例分析

以野兽派领袖人物马蒂斯为例，他通过对自然色彩的极致概括和简化，将复杂客观对象的色彩简化为一系列简洁的色块。在他的作品中，一个红色块就能代表一个苹果，一个橙色块就是一个橙子，如图 4.31 所示。这种大胆的色彩归纳不仅舍去了客观对象的细部表现，还创造出了一种强烈的色彩对比与和谐的色彩氛围。马蒂斯的色彩归纳实践充分展示了色彩归纳在艺术创作中的巨大潜力和独特魅力。

3. 色彩归纳的特点

色彩归纳作为一种独特的艺术创作手法，与纯绘画的写生基础训练有着本质的区别。它以色彩

的概括与协调美为基石，融合了色彩的概括性、夸张性、提炼性、主观性与理性，构建起基础绘画与设计之间的桥梁。其核心在于培养创造性思维和理性概括能力，通过造型的美化或变形、构图的完整、平面化表现及色彩气氛的夸张营造，创作出既具艺术美感又富含装饰意味的作品。在色彩归纳的过程中，造型不再拘泥于客观对象的自然形态，设色亦不受光源色、固有色、环境色的限制，而是根据艺术家的主观意愿，强调色彩组合的协调美，赋予画面以抒情性、生动性和趣味性，如图 4.32 所示。

图 4.31

图 4.32

4. 色彩归纳的意义

色彩归纳的训练直接服务于艺术设计领域，其深远意义不言而喻。在艺术设计实践中，造型往往受到功能、对象及材料工艺等多重因素的制约，这种制约促使设计作品呈现出独特的"装饰性"特征。色彩归纳正是实现这种工艺特征的有效手段，它不仅能使现代设计更充分地展现美感，还能在生产制约下，创造出既符合功能需求又具现代感的产品。此外，色彩归纳还蕴含着丰富的创造性思维精神，是培养学生"发现"意识和"发现"能力的关键途径。通过学习色彩归纳，学生能够更好地理解色彩理论，掌握设计色彩的基本技能，为未来的艺术设计实践奠定坚实的基础。

5. 色彩归纳的特征

1）简约性

简约性是色彩归纳的核心特征之一。它要求艺术家在创作过程中，简化客观对象的形态结构和色彩结构，以去除多余细节，建立一种人为的艺术秩序。这种简约并非简单地省略或削减，而是在保持自然情态的前提下，对色彩和形态进行重新的梳理和整合，使作品主题更加突出、形象更加典型、色彩更加鲜明。毕加索对牛的概括与简化便是简约性在艺术创作中的经典例证。图 4.33 中，毕加索对牛的概括、简化，包含着丰富的造型思维过程和创造力。

图 4.33

2）夸变性

夸变性，即夸张与变形，是色彩归纳中常用的表现手法。夸张是为了凸显客观对象的某些特征而采用的夸大手法，而变形则是指对象形态结构的人为变异。夸变性要求艺术家在创作过程中，根据主题需要和个人审美观念，对对象进行有意识的主观调整。这种调整不仅能使画面更具艺术感染力，还能更好地表达艺术家的个性和观念。毕加索、杜尚、莫迪里阿尼等艺术大师的作品中，都充满了夸变性的元素，如图 4.34 所示。

3）平面性

图 4.34

平面性是现代艺术的一个重要特征，也是色彩归纳的主要特征之一。平面性强调对视觉空间的新发现，将人们从传统的再现自然中解放出来，转向对自然的探索和主观表现。在色彩归纳中，平面性通过透视的弱化和削减、构图的散点布局、构形的整体提炼及构色的概括、归纳等手段，使画面在整体表现形式上呈现装饰性特征。这种平面化处理不仅符合审美目的和实用要求，还能更好地展现艺术家的主观感受和意志，如图 4.35～图 4.37 所示。

图 4.35

图 4.36

图 4.37

6. 色彩归纳的表现形式

色彩归纳，作为艺术创作与设计实践中的关键环节，其核心在于对自然色彩的深刻理解和创造性提炼。自然界的色彩纷繁复杂，唯有通过艺术化的加工与概括，方能彰显其独特的美学价值，并转化为具有生命力的设计元素。

色彩归纳的起点在于对自然色彩的捕捉与记录，既可通过手绘写生的方式直接感受并提炼自然色彩，也可借助摄影技术捕捉色彩瞬间，随后在照片基础上进行色彩分析与归纳。手绘写生时，艺术家常以水粉颜料为媒介，以装饰性为导向，强调对象的造型特征与形体变化，同时融合个人主观意识，实现客体与主体的和谐统一。

色彩归纳的表现形式多样，其中平面性归纳写生、客观性归纳写生及主观性归纳写生是最为典型的几种。

1）平面性归纳写生

在色彩艺术的广阔领域中，平面性归纳写生占据着举足轻重的地位，它不仅是色彩归纳技法的精髓所在，更是艺术家观察世界、思考创作及表达情感方式的一次深刻变革。这一过程，如同开启一扇通往装饰环境色彩艺术秘境的大门，引领艺术家探索并展现色彩与形态的独特魅力。

（1）观察方法的革新

平面性归纳写生首先要求艺术家摒弃传统绘画中对光影变化的过度依赖，转而采用一种更为纯粹和平面的视角来审视客观对象。这种观察方法的革新，使得艺术家能够超越三维空间的束缚，专注于绘画对象本身的色彩、形状及它们之间的平面关系，从而捕捉到更为本质和抽象的美。

（2）思维方式的转变

随着观察方法的革新，艺术家的思维方式也随之发生根本性转变。他们开始以更加概括的方式思考色彩与形态，将复杂的立体形态简化为简洁明了的平面图形，同时对丰富的色彩层次进行精心提炼和整合。这种思维方式不仅提高了艺术家的创作效率，更赋予了作品以更强的视觉冲击力和艺术感染力。

（3）表现手法的创新

在平面性归纳写生的实践中，艺术家不断探索和创新表现手法，力求将色彩与形态以最为恰当和生动的方式呈现出来。他们运用色彩的对比与和谐、形状的重复与变化等手法，创作出既具有装饰性又不失真实感的艺术作品。这些作品不仅展现了艺术家高超的技艺和独特的审美追求，更为装饰环境色彩艺术的发展注入了新的活力。

（4）通往装饰环境色彩艺术殿堂的必经之路

平面性归纳写生不仅是色彩归纳技法的核心环节，更是通往装饰环境色彩艺术殿堂的必经之路。通过这一实践过程，艺术家不仅能够掌握色彩与形态的基本规律和表现手法，更能够培养出敏锐的审美感知力和独特的艺术创造力。这些能力将为他们在未来的艺术创作中提供源源不断的灵感和动力，推动装饰环境色彩艺术不断向前发展。

平面性归纳写生是色彩归纳中不可或缺的一部分，它以独特的观察方法、思维方式和表现手法，引领艺术家走向装饰环境色彩艺术的广阔天地。在这一过程中，艺术家不仅实现了个人技艺的提升和审美境界的升华，更为人类文化的传承与发展贡献了自己的智慧和力量。

相关作品欣赏如图 4.38 所示。

图 4.38

2）客观性归纳写生

客观性归纳写生是一种独特的艺术实践方法，它旨在保持客观对象的基本形态与空间关系的同时，对色彩进行深入的概括与提炼。这一过程不仅考验艺术家的观察力和判断力，更体现了其对色彩与形态关系的深刻理解。

(1) 色彩的分阶与限色处理

在客观性归纳写生中，艺术家运用分阶法将自然色彩中丰富多变的层次简化为几个主要色阶，这一过程去除了色彩中的冗余与杂乱，使得画面更加简洁明了。同时，限色法的应用则进一步强化了色彩的纯粹性，通过限制使用色彩的数量，艺术家能够更加聚焦于色彩之间的对比与和谐关系，从而营造出独特的视觉效果。

(2) 色彩处理的灵活性

虽然客观性归纳写生以固有色为主，但这并不意味着忽视光源色和环境色对色彩的影响。艺术家在创作过程中，会根据画面的整体氛围和表现需要，灵活处理光源色和环境色对色彩的影响，适当夸大或减弱其效果，以达到预期的视觉效果。这种灵活性不仅丰富了画面的色彩层次，也使得作品更加生动自然。

(3) 平涂技法的运用

客观性归纳写生多采用平涂技法。这种技法通过均匀涂抹色块，减少了色彩之间的过渡与融合，使得色块之间的对比更加鲜明。艺术家依靠这种对比关系来营造画面的空间感和层次感，同时保持所绘画对象的基本形态与空间关系不受损害。平涂技法的运用不仅简化了绘画过程，也使得作品呈现出一种独特的装饰性和现代感。

(4) 写实性与简约性的统一

客观性归纳写生在追求色彩简约与和谐的同时，也保留了客观对象的基本形态与空间关系，这使得作品在具有较强写实性的同时又不失简约之美。艺术家通过巧妙的色彩处理和表现手法，将复杂的自然景象提炼为简洁明了的画面语言，既展现了客观对象的本质特征，又赋予了作品以深刻的艺术内涵。这种写实性与简约性的统一正是客观性归纳写生的独特魅力所在。

相关作品欣赏如图4.39所示。

图4.39

3）主观性归纳写生

主观性归纳写生是一种极具创造性和表现力的色彩与造型手法，其核心在于将客观对象彻底平面化，并深入探索平

面化装饰手法的无限可能。这一形式摒弃了传统透视法则的束缚,转而采用散点透视构图与平面化装饰手法诠释客观对象,赋予画面独特的艺术魅力。

在敦煌壁画及战国水陆攻战纹铜壶等古代艺术作品中,我们可以窥见主观性归纳写生的雏形。这些作品通过平行线构图与剪影形象的巧妙布局,实现了画面中大小、疏密、方向等元素的和谐统一,展现出强烈的装饰性艺术效果。

主观性归纳写生在尊重客观对象基本色彩感受的基础上,融入了艺术家的主观情感与创意。色彩组合不再受限于客观对象的固有色,而是变得更加自由灵活。艺术家通过整色平涂的手法,强化形与形、色块与色块之间的对比关系,营造出一种超越自然、极具装饰性的视觉效果。这种效果不仅打破了自然色彩的局限,还赋予了画面独特的情感表达与审美体验。

在设色方面,主观性归纳写生鼓励艺术家充分发挥个人想象力与创造力,强调主观色彩与个性表现。艺术家可以从限色、色调强化及对比倾向等多个角度入手,对色彩进行大胆创新与探索。例如,通过限制色彩种类(如黑、白、灰无彩色系或三套色、五套色等有彩色系),强化主观色调(如冷调、暖调、中性调、明调、暗调等),以及运用对比手法(如黑与白的极致对比、色相、明度、纯度的对比,或同类色、邻近色、对比色、补色等对比),使画面色彩更加鲜明、生动,充满个性与感染力。

相关作品欣赏如图 4.40、图 4.41 所示。

图 4.40

图 4.41

(1)移位与游动的观察视角

主观性归纳写生鼓励艺术家采用移位与游动的观察视角,这种非固定、非线性的视角打破了传统透视法则的束缚,使得艺术家能够自由地捕捉并重组视觉信息。在这样的观察下,客观对象的边界变得模糊,空间关系变得灵活多变,为艺术家的创意表达提供了无限可能。

(2)夸张与变形的形体处理

在形体处理上,主观性归纳写生强调夸张与变形的手法。艺术家不再拘泥于客观对象的自然形态,而是通过主观的想象与创造,对其进行大胆的改造与重塑。这种非自然的平面化形态不仅挑战了观者的视觉习惯,更激发了他们对作品深层含义的思考与感受。

(3)强化主观色彩意向

色彩在主观性归纳写生中扮演着至关重要的角色。艺术家不再局限于客观对象的固有色或环境色,而是根据个人的情感与创意需求,强化主观色彩意向。他们可能选择鲜艳或对比强烈的色彩来营造强烈的视觉冲击力,也可能采用柔和或和谐的色彩来营造温馨或宁静的氛围。平涂技法是这一过程中常用的色彩处理方式,它使得色块之间界限分明,进一步强调了色彩的主观性与形式感。

(4)追求人为秩序与形式构成的完整与新颖

主观性归纳写生不仅关注色彩与形体的表现,更追求作品整体的人为秩序与形式构成的完整与新颖。艺术家通过精心的布局与构思,将各个元素有机地组合在一起,形成一个既统一又富有变化的视觉整体。这种人为秩序不仅体现了艺术家的审美追求与创作意图,也使得作品在视觉上产生了强烈的冲击力与艺术感染力。

主观性归纳写生是一种充满创意与情感的艺术表现形式。它鼓励艺术家打破常规、勇于创新,通过移位与游动的观察视角、夸张与变形的形体处理、强化主观色彩意向及追求人为秩序与形式构成的完整与新颖等方式,创作出既具个性又具感染力的艺术作品。

相关作品欣赏如图 4.42~图 4.55 所示。

7. 彩色摄影照片的色彩归纳

彩色摄影照片的色彩归纳,作为一种独特的训练方法,其特点在于不直接面对实物写生,而是以现有的彩色照片、写实性绘画等平面图形作为对象,通过精心归纳与提炼,创造出与原图截然不同的、具有全新视觉体验的画面。这种方法不仅是对色彩归纳的一种有益补充,更是拓宽色彩视野、丰富色彩表现力的有效途径。它使我们能够快速积累大量的色彩资料,探索无限多样的色彩对比模式和色调关系,进而通过间接和综合的归纳训练,提升我们的色彩运用能力。

相关作品欣赏如图 4.56 所示。

图 4.42

图 4.43

图 4.44

图 4.45

图 4.46

图 4.47

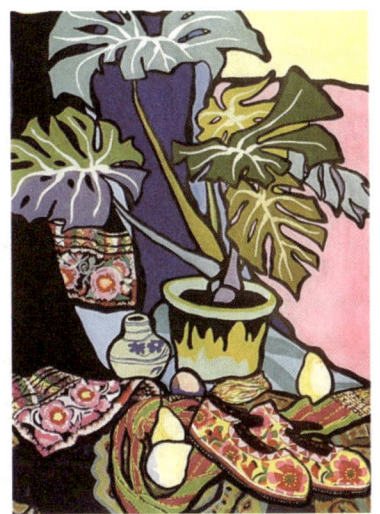

图 4.48

图 4.49

图 4.50

图 4.51

图 4.52

图 4.53

图 4.54

图 4.55

图 4.56

1）彩色摄影照片的色彩归纳方法

在利用彩色摄影照片进行色彩归纳时，我们需要对图像进行深入的分析与整理，具体包括以下步骤。

（1）构图与构形的归纳

借鉴客观性归纳写生和主观性归纳写生的原则，对照片中的对象形态进行必要的简化、概括和重新组合。这一过程旨在突出画面重点，强化视觉冲击力，同时保留原作的基本特征与精神风貌。

（2）色彩归纳的处理

色彩归纳的处理方法有以下几种。

① 简化。将复杂的自然色彩简化为更为清晰、明确的色组与色标。这要求我们在保持色彩基本调性的基础上，对色彩进行归纳和提炼，通过几何化处理或归纳画法等手段，使色彩更加凝练有力。

② 秩序化。深入分析自然色彩的渐变规律和色彩成分及其比例关系。这一过程类似于色彩推移练习，但更加注重理解色彩与对象特质之间的内在联系，以及色彩在设计中的实际应用价值。通过秩序化的处理，我们可以更好地掌握色彩的变化规律，为创作提供有力的色彩支持。

③ 抽样化。从色彩素材中选取具有代表性的局部色彩样本，进行重新编排和组合。这种方法灵活性高，目的性明确，能够直接、有效地展现色彩的变化与组合效果。同时，结合计算机辅助设计工具的使用，可以更加方便、快捷地实现色彩的抽样与重构，进一步提高色彩归纳的效率和准确性。

2)计算机辅助设计工具的应用

在数字化时代的浪潮下,计算机辅助设计(如CAD)工具以其强大的功能性和灵活性,在色彩归纳领域展现出前所未有的优势与潜力。艺术家和设计师将照片导入计算机平台,借助专业软件进行深度色彩分析、精细调整与创意处理,得以高效且精准地探索色彩的无限可能。

(1)色彩简化与秩序化处理

CAD工具能够迅速识别并提取照片中的关键色彩元素,通过算法优化实现色彩的简化处理,使复杂的色彩关系变得清晰有序。这一过程不仅保留了原图的色彩精髓,还赋予了作品更高的视觉辨识度和艺术感染力。同时,软件提供的色彩排序与分类功能,进一步帮助用户建立起色彩间的逻辑联系,构建出和谐统一的色彩体系。

(2)抽样化与多样化表现

利用CAD工具的抽样功能,艺术家可以轻松地从海量色彩中抽取代表性样本,进行深入的色彩研究与实验。这种抽样化的处理方式不仅丰富了色彩表现的手段,还激发了更多的创意灵感。通过调整色彩样本的纯度、明度等属性,艺术家能够创造出多样化的色彩效果,满足不同场景和风格的需求。

(3)高效修改与便捷存储

相较于传统手绘或印刷方式,计算机辅助设计工具在色彩归纳中的另一大优势在于其高效的修改能力和便捷的存储管理。一旦确定色彩方案,用户可以随时通过软件对色彩进行微调或重新组合,直至达到满意的效果。同时,所有色彩数据均以数字形式存储于计算机中,便于随时检索、复制和分享,极大地提高了工作效率和协作能力。

综上所述,计算机辅助设计工具在色彩归纳中的应用,不仅极大地提升了色彩处理的效率和精确度,更为艺术家和设计师们提供了更多样化、更灵活的色彩表现手段。随着技术的不断进步和软件的持续更新,我们有理由相信,计算机辅助设计工具将在色彩归纳领域发挥更加重要的作用,推动艺术创作与设计实践的持续创新与发展。

相关作品欣赏如图4.57~图4.59所示。

8. 色彩归纳的美学构成原则

色彩归纳,作为融合实用功能与造型美学原理的创造性过程,其核心在于通过色彩的有效配置与组合,展现视觉上的和谐美感。这一过程不仅追求色彩本身的审美价值,更强调色彩间相互作用的整体效果,即色彩的调和美与对象间的完美搭配。色彩归纳因此蕴含了深厚的创作与设计元素,深入探讨色彩配置与形式原理,对于精准把握画面色彩效果至关重要。

色调,作为色彩的总体倾向,是作品情感表达与视觉感受的关键所在,其能够营造出千变万化、

图 4.57

图 4.58

图 4.59

情感丰富的画面氛围。色调的分类多样，从色相角度可分为黄调、红调、蓝调等；从明度上则区分为亮调、灰调、暗调；从纯度上则有鲜调与灰调之分；而从冷暖色性上则进一步细化为冷调与暖调。在实际应用中，色调往往是这些属性综合作用的结果，共同塑造出观众对画面的整体印象，如图 4.60 所示。

在色彩归纳过程中，准确把握画面色彩的整体倾向至关重要。这要求艺术家首先识别并确立自然形态的基本色彩倾向，进而在画面中设定明确的色彩基调。通过概括性的表现手法，将复杂的色彩关系进行简化，实现整体的和谐统一。为实现这一目标，艺术家需有意识地扩大或缩小主色调及其对比色的面积，以强化或弱化特定的情感倾向，避免单调乏味或虚假做作。

(1) 以明度为主导的配色策略

明度对比,作为色彩对比的基石,对视觉感知具有显著影响。它决定了色彩的层次、空间感与立体感,是色彩表现力的核心要素。根据明度的高低,可将色调划分为高调、中调与低调,而明度对比的强弱则进一步细化为长调、中调与短调。这九种明度调性(高长调、高中调、高短调、中长调、中中调、中短调、低长调、低中调、低短调)各自承载着不同的视觉情感与审美体验。例如,高短调以其含蓄、清爽、高雅的特质,营造出温馨、柔和的氛围;而低长调则展现出深沉、厚重、强烈的视觉效果,给人以稳重、有力的印象。图 4.61 所示的作品即采用明度对比来强调装饰性。

图 4.60

图 4.61

在色彩归纳中,巧妙运用明度对比,不仅能够增强画面的表现力与感染力,还能引导观众的情感共鸣与视觉体验。艺术家需根据创作意图与情感需求,精心组织明度调性,使画面在统一中不失变化,在对比中求得和谐。

(2) 以色相为主导的配色策略

色相对比,作为色彩对比的重要方面,源于色相环上不同色相之间的距离差异。在色彩归纳中,通过精心策划色相之间的组合配置,能够深刻传达特定的心理感受与视觉冲击力。

① 同类色相对比。此类对比发生在色相环上相距约 15 度以内的色相之间,如朱红与大红、中黄与柠檬黄等。它们属于同一色相范畴,仅在明度、纯度或冷暖倾向上略有差异。这种对比最为微弱,给人以单纯、雅致、含蓄的视觉体验,能够营造出柔和而统一的画面氛围。然而,由于对比强度较低,画面可能会显得单调乏味,视觉冲击力不足。

② 邻近色相对比。当色相环上色相之间的距离约为 60 度时,便形成了邻近色相对比,如红与橙、橙与黄、蓝与绿等。这些色彩间既有共同的色素基础,又各自拥有独特的色彩倾向,呈现

出既统一又变化的视觉效果。邻近色相对比属于中等强度的对比，画面显得清晰、雅致且含蓄，易于实现画面的协调与柔和。图 4.62 所示作品采用直线的几何形，通过黑、白、灰色条纹与邻近色相对比，让人感受现代建筑美。

图 4.62

③ 对比色相对比。当色相环上色相之间的距离拉大到约 120 度时，便构成了对比色相对比，如橙与绿、橙红与黄绿等。这种对比强烈而鲜明，色彩效果丰富多变，能够迅速吸引观众的注意力。然而，过度的对比也可能导致视觉疲劳，且因色彩个性过于突出而难以在画面中形成统一的主色调。

④ 补色相对比。作为色相对比的极致，补色相对比发生在色相环上相距约 180 度的色相之间，如红与绿、蓝与橙、黄与紫等。这种对比最为强烈，色彩之间的冲突与碰撞达到顶峰，给人以饱满、活跃、生动的视觉体验。补色相对比能够极大地刺激视觉神经，产生强烈的兴奋感，是色彩设计中常用的手法之一。然而，若处理不当，也可能因过度刺激而显得眩目生硬，影响整体的审美效果。因此，在运用补色相对比时，需注意平衡与协调，避免产生不良的视觉感受。

(3) 以纯度为主导的配色策略

纯度对比，即色彩因纯度差异而产生的对比效果，是色彩构成中不可或缺的一环。为了深入解析纯度对比的原理并展现其典型的调性，我们可以将各色相的纯度值划分为十个标准等级色阶序列。其中，纯度为零度的灰色代表低纯度色，而纯色则位于高纯度色阶段，其余色彩则归类为中纯度色。

在纯度对比中，当画面以大面积的高纯度色为主，而与之对比的另一色为低纯度色时，将形成鲜明的强对比效果。基于这种对比强度，我们可以将纯度对比进一步细分为强对比、中对比和弱对比，进而衍生出九种纯度调性：鲜强调、中强调、灰强调、鲜中调、中中调、灰中调、鲜

弱调、中弱调、灰弱调。这些调性不仅丰富了色彩的表现力，还深刻影响着视觉效果与心理感受。图 4.63 所示作品为鲜弱对比在绘画中的运用。

纯度对比的强度直接影响着色彩的生动性与吸引力。强对比能够强化纯色的色相感，使配色更加鲜明活泼，引人注目；而弱对比则可能导致视认度降低，形象模糊不清；中对比则介于两者之间，处理不当可能会显得生硬或过分刺激。因此，在色彩归纳中，合理运用纯度差异与变化，对于增强色彩丰富性、调整与控制整体色调具有重要意义。图 4.64 所示作品为纯度对比在波普艺术中的运用。

图 4.63

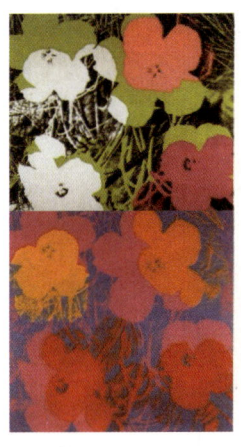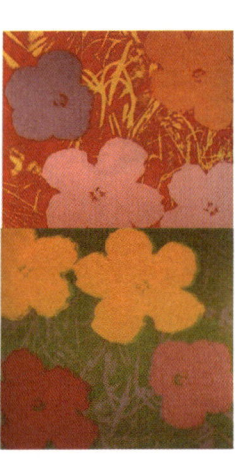

图 4.64

值得注意的是，在实际的色彩归纳设计中，单一色彩属性的主导作用较为罕见。更多情况下，色彩设计体现为以某一色彩属性为主导的综合组合关系。明确这一点，有助于我们更全面地理解色彩构成原理，提升色彩表达水平，从而在色彩归纳中创造出更加和谐、生动且富有感染力的视觉效果。

4.3.2　解构色彩

解构色彩，作为一种创新的色彩写生与创作方法，其核心在于"分解与重构"。它超越了对象的表面形式，深入探索其内在本质，通过分解原始色彩元素并重新组合，为创造新形象和新画面形式提供了无限可能。解构色彩不仅追求在变形基础上的主观变异，更是直观感受与理性意念深度融合后的再创造，它极度重视个性意识在色彩表达中的展现。通过解构色彩的学习，学生能够显著提升色彩修养、拓宽色彩视野，并增强在实际设计中的色彩运用与表现能力。这种方法以其独特的创新求异思维，成为培养学生色彩创造力的重要训练手段。

1. 解构色彩概述

解构源自西方解构主义哲学，强调结构的非永恒性和可变性。在色彩领域，解构色彩意味着对

色彩结构的深入剖析与重新构建。它通过分解色彩元素（如色调、面积、形状等），提炼出典型的色彩特征，再按照设计者的意图进行有形式美感的重构，创作出具有鲜明设计倾向的新色彩作品。这一过程不仅体现了对色彩本质的探索，也反映了现代色彩审美意识的演进。

解构色彩作为一种色彩创造方法，融合了分解与组合的艺术手法，对自然色彩与人为色彩进行深入研究与分析，通过分解与归纳等技巧创造出独特的色彩美。它强调在直观感受与理性思维的引导下，对色彩内在结构进行深入剖析，从而激活设计者的创新思维，使色彩表现形式更加多样化和个性化。

2. 色彩的分解与重构

在色彩艺术的广阔领域中，色彩的分解与重构是一项充满挑战与创意的技法，它引领我们跨越传统色彩的界限，步入一个色彩斑斓、形态万千的新世界。这一过程不仅是对原色彩结构的深入剖析与提炼，更是对色彩元素的重新编排与创造，展现了色彩艺术的无限魅力与可能。

1）色彩的分解

色彩的分解是解构色彩的第一步，它要求设计者以艺术家的眼光，细致入微地观察并分析原色彩结构。通过这一过程，设计者能够洞察色彩之间的微妙关系，提炼出最具代表性、最能触动人心的色彩元素。这些色彩元素如同构成画面的基因，蕴含着原作的精髓与灵魂，为后续色彩的重构提供了丰富的素材与灵感。

2）色彩的重构

色彩的重构则是对分解出的色彩元素进行再创造的过程。在这一阶段，设计者需要运用自己的审美观念、艺术修养及丰富的想象力，将色彩元素按照新的逻辑和审美需求进行重组。这种重组不是简单地堆砌或复制，而是经过深思熟虑的构思与安排，旨在创造出一种全新的色彩形象，赋予画面以独特的视觉冲击力与情感表达。

3）主观性色彩设置

与色彩归纳相比，解构色彩在色彩设置上更加注重主观性的发挥。设计者可以大胆运用变色、增设主观色等手法，将客观形象的色彩转化为符合画面需求的装饰色彩。这种处理方式虽然打破了色彩的真实性，但赋予了色彩更多的表现力和创造力。通过主观性色彩设置，设计者能够引导观者的视线与情感，创造出一种超越现实的视觉体验。

色彩的分解与重构是一项极具挑战与创意的艺术实践。它要求设计者具备敏锐的色彩感知能力、丰富的想象力及深厚的艺术修养。通过这一过程，设计者能够打破传统色彩的束缚，创造出具有独特魅力和深刻内涵的色彩形象。同时，解构色彩也为色彩艺术的发展注入了新的活力与灵感，推动着我们不断探索色彩艺术的无限可能。

3. 解构色彩的具体实践

1) 色彩的采集

色彩的采集要求设计者在生活中保持对自然色彩与人为色彩的敏锐观察力、感受力和鉴赏力。通过采集这些色彩素材,设计者可以积累丰富的色彩经验,为后续的解构与重构提供有力的支持。色彩的采集范围广泛,包括自然色彩(如自然界的植物、动物、景观等)和人为色彩(如传统艺术、民间艺术、现代绘画等)。这些色彩素材以独特的视觉形式展现了色彩与人类文化的紧密联系。

相关作品欣赏如图 4.65 所示。

图 4.65

2) 解构色彩的表现形式

(1) 整体表现

整体表现是解构色彩的一种重要表现形式。它强调对原始色彩资料的整体概括与运用。在整体色按比例表现中,设计者会将色彩对象较完整地采集下来,分析其总体的色彩倾向,并抽取出典型的色彩元素按比例表现,如图 4.66 所示。这种表现形式能够充分保留对象原本的色彩面貌,使设计作品具有鲜明的色彩特征。而在整体色不按比例表现中,设计者则更加注重色彩元素的自由组合与搭配,通过灵活运用色彩比例关系可创造出多变的色彩效果,如图 4.67 所示。

(2) 局部表现

与整体表现不同,局部表现更加注重对色彩形象局部的归纳与运用。在色彩设计中,设计者可以从原始色彩资料中提取出具有特色的局部色彩元素,并通过巧妙的组合与搭配,创造出独特的色彩关系及色彩效果。这种表现形式能够激发设计者的创造力与想象力,使色彩设计更加生动有趣且富有层次感,如图 4.68 所示。

图 4.66

图 4.67

图 4.68

综上所述，解构色彩作为一种创新的色彩创作方法，不仅为设计者提供了丰富的色彩表现手段，也极大地拓展了色彩设计的可能性。通过解构色彩的学习与实践，学生可以不断提升自己的色彩修养与创造力，为未来的艺术创作奠定坚实的基础。

4. 解构色彩内容

1）解构自然色彩

大自然作为色彩世界的无尽宝库，以其千变万化的色彩景观赋予了我们无尽的灵感与遐想。从广袤的天地山川到细腻的动植物纹理，从四季更迭的斑斓到雨雪风霜的变幻，自然界的每一处细节都蕴含着独特的色彩美学。解构自然色彩，便是深入探索这些色彩背后的规则与奥秘，通过细致的观察与分析，提炼出自然色彩的精髓。

这一过程不仅是对美的追求，更是对色彩设计灵感的深度挖掘。我们学习从大自然的色彩中汲取养分，积累丰富的配色经验，以丰富我们的色彩思维，拓宽色彩认知的边界。历史上，无数色彩艺术家沉浸于自然色彩的探索之中，他们的作品见证了自然色彩的魅力与价值。而今，现

代实用美术家们更是积极面向自然，深入其中，从大自然的色彩宝库中捕捉灵感，吸收营养，不断开拓色彩设计的新思路。

相关作品欣赏如图 4.69 所示。

图 4.69

2）解构传统艺术色彩

传统艺术色彩是一个民族文化底蕴的直观体现，承载着世代相传的审美观念与色彩智慧。在中国，传统艺术色彩以其独特的美学特征，展现了深厚的文化底蕴和艺术魅力。从彩陶的质朴精美，到青铜器的沉稳厚重，再到唐三彩的绚丽多姿，这些传统艺术作品中的色彩不仅是对自然色彩的提炼与升华，更是古人对色彩规律深刻理解的结晶。

解构传统艺术色彩，意味着我们要以现代视角重新审视这些传统色彩的美学价值，通过深入剖析其色彩构成与表现形式，学习并传承其中的色彩智慧。同时，我们还应将本土传统文化与西方色彩构成理念相融合，探索出具有时代特色的色彩设计新路径。这一过程不仅有助于提升我国现代色彩设计的精神内涵，更能引导学生深入理解和认识中国传统色彩的美学特征，激发他们的创作灵感，为当代设计注入更多的文化底蕴和艺术魅力。

相关作品欣赏如图 4.70～图 4.73 所示。

3）解构民间艺术色彩

中国民间艺术，作为中华民族文化瑰宝的一部分，以其独特的民族风格、浓郁的地方特色和生生不息的创造力，展现了中华

图 4.70

图 4.71

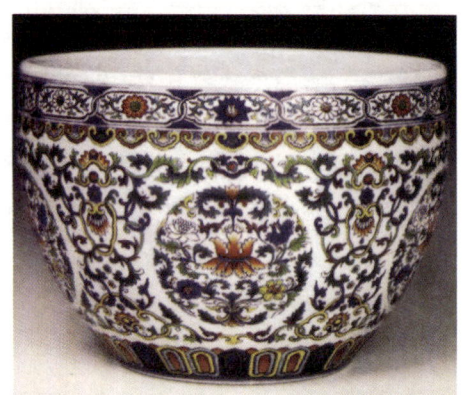

图 4.72

图 4.73

大地深厚的历史底蕴和人民的智慧。在民间艺术的广阔天地里，色彩不仅是视觉的盛宴，更是情感的载体，它以单纯而强烈的对比、原始而质朴的造型、自由与奔放的形式，传达着人们对生活的热爱与向往。

民间艺术色彩以其丰富多样、装饰性强的特点著称。从民间年画到剪纸艺术，从染织绣品到民族服饰，再到各式各样的民间美术与文娱用品，色彩无处不在，它们或鲜艳夺目，或和谐雅致，共同构成了民间艺术色彩的斑斓画卷。在民间艺术色彩的选择与应用上，红、绿、黄、紫、蓝、青、桃红、黑、白等色彩被赋予了特殊的意义与情感，它们不仅是视觉上的享受，更是文化内涵的传递。

解构民间艺术色彩，意味着我们要深入挖掘这些色彩背后的文化内涵与审美价值，理解不同民族、不同地区因生活方式、风俗习惯、宗教信仰及自然环境的差异而形成的独特色彩艺术风格。通过解构与分析，我们可以更加全面地认识民间艺术色彩的魅力所在，学习其色彩搭配与运用的智慧，进而将这些宝贵的文化遗产融入现代设计中，为现代设计注入更多的文化韵味与情感温度。同时，这一过程也是对传统民间艺术的一种传承与弘扬，有助于让更多人了解和欣赏到民间艺术的独特魅力。

相关作品欣赏如图 4.74～图 4.77 所示。

图 4.74

图 4.75

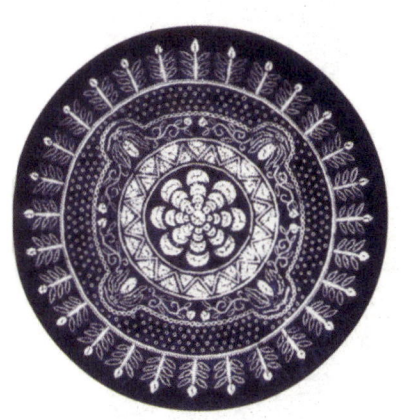

图 4.76

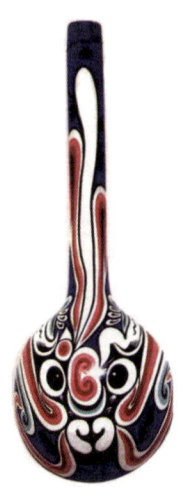

图 4.77

4）解构西方现代绘画色彩

在西方艺术史的浩瀚星空中，现代绘画色彩以其独特的魅力与无尽的创造力，成为了不可忽视的重要篇章。尤其是印象派及后续现代派的作品，它们不仅革新了色彩的表现手法，更将色彩本身提升为独立的艺术语言，展现出前所未有的色彩魅力与构成形式。这些作品不仅蕴含了深厚的艺术理念与设计思维，更具备了极高的采集与重构价值。

解构西方现代绘画色彩，是一个深入探索大师艺术灵魂、汲取创作灵感的过程。我们选取那些在色彩领域取得辉煌成就的艺术大师，如莫奈、梵高、毕加索等，通过解构他们著名作品中的典型形象符号与色彩组合，作为我们主题性解构色彩再创作的起点。在这一过程中，我们与大师的作品进行深度对话，试图理解他们创作时的心路历程与艺术追求，同时融入自己的情感体验与独特视角，进行色彩的重新构建与形象的创新。

解构不仅仅是对色彩的简单分析与模仿，更是一种深刻的艺术体验与审美提升。我们在大师的作品中感受其艺术观念的精髓，同时也鼓励学生以批判性的眼光审视这些传世佳作，勇于表达自己的见解与感受。通过这样的方式，色彩的解构研究超越了单纯的技术层面，进入了一个更为广阔的审美境界。

在此过程中，色彩归纳的学习为我们提供了丰富的素材与启示。虽然此处不一一赘述具体作品，但每一次对西方现代绘画色彩的解构，都是加深对色彩艺术深刻理解与进行再创造的一次实践。它激发了我们的创作潜能，拓宽了我们的艺术视野，更让我们在色彩的海洋中找到了属于自己的独特表达。

相关作品欣赏如图 4.78 所示。

【色彩归纳概述】

【色彩归纳写生技法】

【色彩归纳写生步骤】

图 4.78

学习测评

<table>
<tr><td colspan="5" align="center">学习计划表</td></tr>
<tr><td rowspan="2">学习目标</td><td colspan="4">1. 掌握色彩归纳的概念。
2. 掌握色彩归纳的特征。
3. 掌握色彩归纳的表现形式。
4. 掌握解构色彩的具体实践</td></tr>
<tr><td>项目</td><td>色彩归纳的概念</td><td>色彩归纳的特征与表现形式</td><td>解构色彩的具体实践</td></tr>
<tr><td rowspan="2">课前预习</td><td>预习时间</td><td></td><td></td><td></td></tr>
<tr><td>预习结果</td><td colspan="3">1. 疑难程度：
2. 问题总结：</td></tr>
<tr><td rowspan="5">课中实训</td><td>实训目标</td><td colspan="3">1. 能够正确、熟练地掌握色彩归纳的概念。
2. 能够掌握色彩归纳的特征与表现形式。
3. 能够掌握解构色彩的具体实践</td></tr>
<tr><td>实训准备</td><td colspan="3">1. 水粉颜料、水粉纸、水桶等。
2. 画架、画板</td></tr>
<tr><td rowspan="3">实训项目</td><td>标准描述</td><td>优　良　中　较差　差</td><td></td></tr>
<tr><td colspan="3">色彩归纳静物写生一张（4K）
盘子装饰色彩设计
脸谱限色设计</td></tr>
<tr><td></td><td></td><td></td></tr>
<tr><td rowspan="2">课后复习</td><td>复习时间</td><td></td><td></td><td></td></tr>
<tr><td>复习结果</td><td colspan="3">1. 掌握程度：
2. 疑点、难点归纳：</td></tr>
<tr><td>巩固与练习</td><td></td><td colspan="3"></td></tr>
<tr><td colspan="5">知识回顾（绘制本节知识关系图）

</td></tr>
</table>

综合训练一：以"红色记忆"为主题的创意色彩创作活动

我们通过具体项目培养学生的色彩感知力、创意表达能力及艺术创新思维能力，加强其实践应用能力，提升审美情趣和批判性思维能力；旨在全面提高学生的创意色彩能力，使其能够在艺术创作和实践中充分发挥自己的潜力和才华。通过实现这些目标，学生不仅能够掌握创意色彩的基本知识和技能，还能够形成自己的独特风格和思维方式，为未来的艺术发展打下坚实的基础。

1. 活动背景
值此中国共产党建党百年之际，为弘扬红色文化，传承革命精神，我们特别策划了以"红色记忆"为主题的创意色彩创作活动。通过艺术的形式，引导学生回顾党的光辉历程，感受红色文化的深厚底蕴，激发其爱国情怀与民族自豪感。

2. 活动目标
知识目标：使学生深入了解中国共产党产生的历史背景和红色文化的内涵。

能力目标：培养学生的色彩感知力、创意表达能力和艺术创新思维能力。

情感目标：培养学生对红色文化的认同感和爱国情怀，激发其传承和弘扬红色精神的责任感。

3. 实施过程
1）理论学习与资料收集
教师引导：介绍中国共产党的发展历史脉络、重要事件及红色文化的形成与发展，阐述红色在中国文化中的特殊意义。

学生行动：通过图书馆、网络等资源，查阅相关书籍、观看纪录片，收集党的历史、革命英雄事迹、红色地标等素材，为创作积累灵感。

2）色彩感知与分析
教师指导：分析红色在不同历史时期和文化语境中的象征意义，如革命、热血、希望等，探讨红色在艺术作品中的表现手法。

学生实践：进行色彩搭配和组合的练习，掌握红色与其他色彩的和谐共生之道，为创作做好色彩准备。

3）创意构思与草图设计
创意激发：鼓励学生结合收集的资料和个人感悟，构思具有创意的"红色记忆"主题作品。

草图绘制：在教师指导下，学生绘制作品草图，明确主题、构图、色彩等要素，确保创意的可行性和视觉效果的吸引力。

4）创作实践
正式创作：学生根据草图进行细致创作，运用所学色彩知识和技巧，将红色文化的精髓融入作品中，展现个人对红色记忆的理解和感悟。

教师辅导：在创作过程中，教师提供必要的指导和帮助，解决学生在技术或构思上遇到的难题，确保作品顺利完成。

5）作品展示与交流
作品展示：学生将自己的作品进行展览，通过视觉艺术的形式展现红色文化的魅力。

交流讨论：组织学生进行作品介绍和分享，交流创作心得和感受。教师引导学生从色彩运用、创意构思、情感表达等方面进行评价和讨论，促进相互学习和进步。

4. 活动总结

通过本次以"红色记忆"为主题的创意色彩创作活动，学生不仅加深了对中国共产党历史和红色文化的认识和理解，还培养了色彩感知力、创意表达能力，以及加强了实践应用能力。更重要的是，活动激发了学生对红色文化的热爱和传承红色精神的责任感，为培养具有爱国情怀和民族自豪感的时代新人奠定了坚实基础。

综合训练二：主题装饰色彩创意课程安排

1. 课程简介
本课程专注于主题装饰色彩创意的探索与实践，旨在通过系统的理论学习与实践操作，培养学生的色彩感知力、审美素养及创新设计能力。课程融合艺术设计精髓，以色彩为核心语言，引导学生围绕不同主题创作出既具视觉冲击力又富含情感与寓意的装饰作品。

2. 课程目标
理论掌握：深入理解装饰色彩的基本原理、分类、特点及其与写实色彩的区别。

色彩感知：培养对色彩的敏锐感知力，掌握色彩心理学知识，理解色彩如何影响人的情感与心理。

创意设计：学会根据主题进行创意构思，灵活运用色彩搭配、渐变、分割等技巧，实现个性化与创意性的装饰色彩设计。

实践应用：将所学知识应用于实际创作中，关注生活、自然、文化等多元主题，提升装饰色彩设计的实践应用能力。

3. 课程安排
1）色彩基础与理论探索
（1）装饰色彩概论，介绍装饰色彩的基本概念、发展历程及其与写实色彩的区别。

（2）色彩心理学，深入学习色彩的情感表达与心理效应，探讨色彩如何塑造空间氛围。

2）主题选择与创意激发
（1）主题选定，引导学生根据个人兴趣选择自然、节日、文化等主题，并进行初步调研与分析。

（2）创意构思工作坊，组织学生进行头脑风暴，分享创意想法，教师提供指导与反馈，激发学生的创新思维。

3）装饰色彩设计实践
（1）色彩搭配与构图，学习色彩搭配原则，如对比与调和、明度与纯度变化，进行初步的色彩设计尝试。

(2) 技法实践，掌握色彩渐变、分割、重叠等装饰技法，结合所选主题进行深入设计实践。

4）作品完善与展示
(1) 作品修订与完善，学生根据教师及同伴的反馈，对作品进行细节调整与整体优化。

(2) 作品展示与评价，组织展览活动，学生展示自己的装饰色彩作品，进行互评与教师点评，分享创作心得与收获。

4. 教学资源与工具

教材与参考书：精选装饰色彩设计领域的经典教材与最新参考书，为学生提供丰富的学习资源。

多媒体教学资料：利用高清图片、视频教程、在线案例等多媒体资源，增强教学的直观性和互动性。

实践工具与材料：提供绘画工具（如颜料、画笔）、设计软件（如 Photoshop、Illustrator）及必要的装饰材料，支持学生的实践操作。

5. 课程评价与反馈

过程评价：关注学生在课堂讨论、创意构思、实践操作等环节的参与度与表现，记录平时成绩。

作品评价：从色彩运用、创意性、技术实现及主题契合度等方面，对学生的最终作品进行综合评价。

反馈与改进：课程结束后，通过问卷调查、小组讨论等方式收集学生反馈，分析教学效果，不断优化课程内容与教学方法。

相关学生作品如图 4.79～图 4.82 所示。

【装饰色彩特征】

【装饰色彩变形】

【装饰画创作步骤】

图 4.79

图 4.80

图 4.81

图 4.82

案例分析

对图4.83所示的作品进行画面分析。

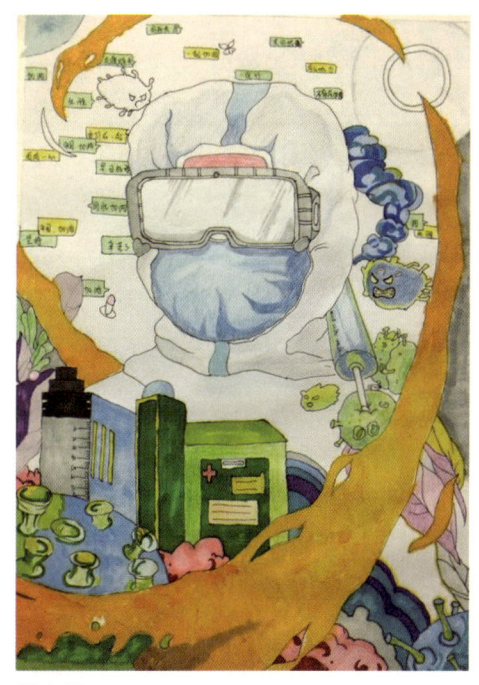

图 4.83

这幅作品《白衣执甲,逆行出征》是以2020年及之后全球范围内的新冠疫情为背景进行创作的。作品通过艺术的手法,向那些在疫情期间勇敢站在抗疫一线保护人民生命安全的医护人员致敬。作品形象地描绘了医护人员身穿防护服(白衣执甲),在病毒肆虐的逆境中勇往直前(逆行出征)的英勇形象。

作品中使用了丰富的色彩,如蓝色、黄色、绿色和紫色等,这些色彩不仅增添了画面的活力,也寓意着希望、勇气、生命力和多样性。蓝色口罩和白色护目镜象征着医护人员的防护装备,人物头像被涂鸦风格的线条和形状所覆盖,这种处理方式既保留了人物的基本特征,又赋予画面一种抽象和梦幻的感觉,意在表达医护人员在抗疫过程中的艰辛与不易,同时也展现了他们内心的坚韧和力量。

背景中的黄色气泡、绿色植物、紫色花朵和蓝色水滴等元素,构成了一个和谐而生动的城市景象。这些元素象征着生命、希望、自然与人类的和谐共处,以及疫情过后社会的复苏与重生。

参考文献

崔唯,2010.色彩构成[M].北京:中国纺织出版社.

高毅,2002.设计基础·色彩构成[M].上海:东方出版中心.

江严冰,2024.素描[M].2版.北京:清华大学出版社.

蒋正根,2005.色彩归纳[M].上海:上海人民美术出版社.

李帆,2009.视觉思维转换[M].重庆:重庆出版社.

李育勤,2020.新素描[M].北京:人民美术出版社.

林家阳,2016.设计素描[M].北京.中国轻工业出版社.

罗鸿,2008.色彩归纳创意设计[M].南宁:广西美术出版社.

苏华,2003.色彩设计基础[M].北京:清华大学出版社.

王珉,2014.素描[M].3版.北京.高等教育出版社.

王艺湘,2024.设计素描[M].天津:天津大学出版社.

徐南,2014.设计造型基础训练:写生·平面·色彩[M].2版.北京:高等教育出版社.

张歌明,2019.设计色彩[M].北京:中国轻工业出版社.

赵云川,安佳,2000.色彩归纳写生教程[M].沈阳:辽宁美术出版社.

赵周明,2000.色彩设计[M].西安:陕西人民美术出版社.